21世纪高等学校动画与新媒体艺术系列教材

丛书主编：吴冠英　贾否　朱明健　陈小清

三维动画设计
——动作设计

邓诗元　赖义德　编著

WUHAN UNIVERSITY PRESS

武汉大学出版社

图书在版编目（CIP）数据

三维动画设计：动作设计/邓诗元，赖义德编著.—武汉:武汉大学出版社,2010.9
21世纪高等学校动画与新媒体艺术系列教材
ISBN 978-7-307-07810-9

Ⅰ.三 …　Ⅱ.①邓…　②赖…　　Ⅲ.①三维—动画—设计—高等学校—教材
Ⅳ.TP391.41

中国版本图书馆CIP数据核字(2010)第102461号

责任编辑：吕鹏娟

出版发行：**武汉大学出版社**　　（430072　武昌　珞珈山）
　　　　　（电子邮件:cbs22@whu.edu.cn　网址:www.wdp.com.cn）
印刷:湖北恒泰印务有限公司
开本:889×1194　1/16　印张:9.5　字数：177千字
版次:2010年9月第1版　　2010年9月第1次印刷
ISBN 978-7-307-07810-9/TP·361　　定价：42.00元（含光盘一张）

编委会

Animation

New Media

Arts

Animation

New Media

Arts

21 世纪高等学校动画与新媒体艺术系列教材

编委会

主　编：

吴冠英（清华大学美术学院）

贾　否（中国传媒大学）

朱明健（武汉理工大学）

陈小清（广州美术学院）

编　委：

吴冠英（清华大学美术学院）

贾　否（中国传媒大学）

朱明健（武汉理工大学）

陈小清（广州美术学院）

何　云（北京印刷学院）

陈　瑛（武汉大学）

翁子扬（武汉大学）

周　艳（武汉理工大学）

邓诗元（湖北工业大学）

马　华（北京电影学院）

王　磊（中国传媒大学）

叶　风（清华大学美术学院）

王之钢（清华大学美术学院）

王红亮（河北大学）

钟　鼎（广州美术学院）

林　荫（广州美术学院）

黄　迅（广东工业大学）

汤晓颖（广东工业大学）

罗寒蕾（广州画院）

吴祝元（华南农业大学）

胡博飞（湖北美术学院）

序

序

Animation

New Media

Arts

Animation

New Media

Arts

　　动画，因为它的"假定性"特质，以及在故事编撰、表现材料、想象塑造和声音设计上给作者以极大的维度，因此，它可以自由地表现人们无限的梦想。在许多人的成长记忆中都有几部可以津津乐道的动画片或几个有着很深印记的卡通形象，而儿童更是对动画片有着天生的痴迷。其绚丽的色彩、夸张的造型以及匪夷所思的故事，深深地吸引着他们充满好奇的眼睛。动画的神奇魔力不言而喻。而相对于动画的学习者而言，则完全不同于观赏者的角度。它需要全面、系统的知识和技能做支撑。可以说，动画是所有艺术门类中，艺术与科学最密不可分的一门综合、多元的艺术，也是最需要具备团队合作精神的创作状态。这是作为一个合格的动画人的基本素质。

　　在当下媒体形态和传播方式不断变化的情况下，我们集中了全国主要的综合性院校及专业艺术设计院校中动画及相关学科的骨干教师，编著了这套近三十册的动画教学丛书，基本涵盖了动画及其外延专业的主干课程，内容涉及前期创意至中后期制作的各个环节，对学习动画所应掌握的知识结构作了较为明晰的梳理和归纳，同时也反映出国内各院校对动画艺术教学的探索与思考。

　　对于动画创作而言，时间永远是最重要的，还等什么，我们一齐动手吧！

清华大学美术学院　吴冠英

2009 年 3 月 28 日

前　言

前言

Animation

New Media

Arts

Animation

New Media

Arts

　　本书是一本系统的关于三维角色动画设计的教学书籍。全书以 Maya 为基础操作软件，从基础动画制作开始，逐步进入到高级角色动画设计，由易到难，案例丰富生动，内容涵盖全面，几乎涉及三维角色动画设计的所有要点。此外，对于很多无法详细举例阐述的内容，本书也给出了制作思路，有利于学生在本书基础上继续创新。

　　本书在讲解三维动画设计的时候，是从动画设计的基本原理入手，每一类角色动画设计都是从二维动画规律讲起，重视二维基础的讲解，重视二维与三维的衔接。

　　同时，本书把高级的表情动画部分也作为一个重点进行讲解。表情动画制作设计是三维动画设计的核心技术之一，但一直没有相关书籍对其详细讲解，本书对此算是一个补充。

　　本书的另外一个特点是，对于每一个知识点，都是先从制作思路讲起，首先提出解决问题的办法，然后再详细说明步骤，而且每一个章节都是从基础出发，逐步走向高级技术，部分章节还列举了多种高级技术，使学生通过对多个例子的学习，真正掌握知识点并达到融会贯通，在介绍基础制作流程的同时，本书还为读者提供了一些简单有效的制作技术，也就是所谓的窍门，这对于初级入门的学生，是非常重要的，可以简单而快速出效果，提高学习的兴趣。

目录 Contens

目 录

Animation

New Media

Arts

Animation

New Media

Arts

1

目录 Contens

目 录

Animation

New Media

Arts

Animation

New Media

Arts

2

3

目录
Contens

第 1 章

Maya 动画基础操作

CHAPTER

对于动画专业的学生来说，Maya 的动画模块的操作相对简单一些，而且功能强大，是最有创造力的模块，学生可以通过软件结合自己二维动画的基本功，快速入门，并且容易持续进步，最终熟练地掌握三维动画制作的流程。

动画的基础操作主要包括时间轴、动画菜单、变形菜单、骨骼菜单、蒙皮菜单和约束菜单。

1.1 时间轴

打开 Maya，右下方是时间轴和它的主要控制按钮，Maya 的时间轴非常灵活，控制也很简单，基本功能如图 1.1.1 所示。

Maya 的时间轴有两种播放方式，一种是像播放动画片那样，以固定的帧速率播放，通常是以 24 帧 / 秒，也可以使用如图 1.1.2 所示的 "Other" 的选项自定义帧速率；另一种是逐帧解算播放（Play every frame），很多与动力学相关的动画都需要使用逐帧解算的播放模式，例如对角色的头发和衣服的解算。播放方式可以通过时间轴右下角的按钮打开预设编辑窗口（Preferences）来自由切换。

Maya 动画控制面板很科学，功能也很全。在时间轴上使用 "Shift+ 鼠标左键" 可以在时间线上拖选一个或者多个关键帧，拖动已选择的关键帧，可以移动这些关键帧。在时间轴的右键菜单里可以复制、粘贴和删除关键帧，使用 "Ctrl+Shift+Space 键" 可以迅速隐藏和显示时间轴。

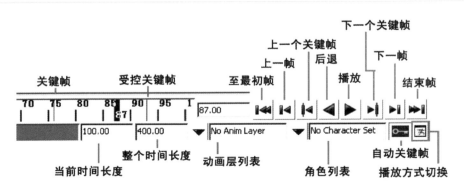

图 1.1.1

第 1 章

Maya 动画
基础操作

Animation

New Media

Arts

Animation

New Media

Arts

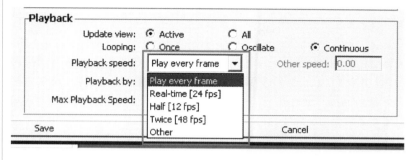

图 1.1.2

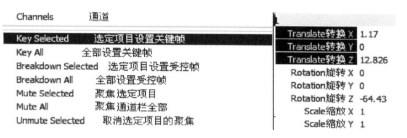

图 1.2.2

图 1.2.1

1.2　动画菜单

打开 Maya，按快捷键 F2 可以切换到动画模块，在动画模块下面，有动画菜单、变形菜单、蒙皮菜单、骨骼菜单、约束菜单等，图 1.2.1 为 Maya 的 Animate（动画）菜单。

1.2.1　设置关键帧（Set Key）

在 Maya 中，为物体创建一段动画，最常用的就是设置关键帧（Set Key）。物体属性被设置关键帧后会在时间轴上显示红色标记。设置关键帧有以下几种方法：

（1）选择要设置关键帧的物体，单击执行菜单 Animate/Set Key 命令。

（2）使用快捷键 S 来设置关键帧。

（3）最经常的方法是在通道栏中选择要设置关键帧的属性，右键菜单选择 Key Selected（为选定参数设置关键帧）。如图 1.2.2 所示，为选定物体设置移动属性的关键帧。

1.2.2　设置受控关键帧（Set Breakdown）

受控关键帧是一种特殊的关键帧。普通关键帧在时间滑块上显示为红色标记，

而受控帧显示为绿色标记。受控帧与邻近的关键帧之间保持固定的时间关系，在时间轴上拖动关键帧，受控帧也会随之移动，这样就可以在保持属性值不变的情况下，调整动画时间。

选择要设置受控帧的物体属性，单击执行菜单 Animate/Set Breakdown 命令，可以为对象属性设置受控帧，或者选择时间轴上的关键帧，在右键菜单中执行 Keys/Convert to Breakdown（转化为受控帧）命令，可将关键帧转化为受控帧，同样的方法也可将受控帧转化为关键帧。

1.2.3　自动关键帧（Auto Key）

单击时间滑块后面的钥匙按钮，可以激活 Auto Key， 激活时钥匙显示为红色状态，如图 1.2.3 所示。

激活自动关键帧（Auto Key）后，将起始帧设为关键帧，移动时间滑块至任意一帧，改变物体的属性值，Maya 就会自动将这一帧设置为关键帧。自动关键帧在 Key 动画的时候比较方便，需要熟练掌握。

1.2.4　保持当前关键帧（Hold Current Keys）

使用自动关键帧（Auto Key）会遇到一个问题，就是自动关键帧只能在改变了数值的属性上设置关键帧，而对于没有改变的属性，不会对其设置关键帧。虽然有些属性不变，但在做动画时，也需要对属性设置关键帧，这时就可以使用 Hold Current Keys（保持当前关键帧）命令，为这些属性设置关键帧。

1.2.5　驱动关键帧（Set Driven Key）

设置驱动关键帧（Set Driven Key）命令是经常使用的，是动画菜单的一个重点内容。

使用了驱动关键帧后，改变甲物体的某个属性值，乙物体的某个属性值也随之发生变化，其中甲物体称为 Driver（驱动物体），乙物体称为 Driven（被驱动物体）。

单击菜单 Animate/Set Driven Key 后面的小方框，打开 Set Driven Key 命令的设置窗口，如图 1.2.4 所示。

Driver（驱动物体）：选择驱动物体，单击窗口底部的 Load Driver（导入驱动物

图 1.2.3

第 1 章

Maya 动画
基础操作

Animation
New Media

Arts

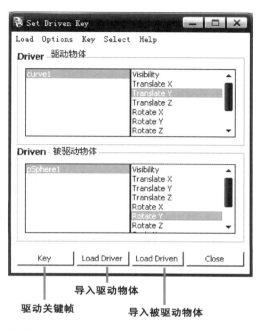

图 1.2.4

体）命令，即可在左半栏导入驱动物体，右半栏会自动导入它的属性。

Driven（被驱动物体）:选择被驱动物体，单击窗口底部的 Load Driven（导入被驱动物体）命令，即可在左半栏导入被驱动物体，右半栏则会自动导入它的属性。

Key（驱动关键帧）:设置驱动关键帧只能使用这个按钮，设置时需要同时选择驱动物体和被驱动物体的需要设置的属性，然后按下"Key"按钮。

1.2.6　设置驱动关键帧范例

◎ 范例 1

使用设置驱动关键帧命令实现这样一段动画：向前移动小球，玻璃门自动旋转让小球通过，即模拟酒店的旋转大门（见示例场景文件"drive key_mb"）。

（1）单击菜单 Animate/Set Driven Key 后面的小方框，打开驱动关键帧的设置窗口，在视图中首先选择小球，单击 Load Driver 命令，小球以及它的属性会出现在驱动栏中。然后再选择玻璃门作为被驱动物体，单击 Load Driven 命令，玻璃门以及它的属性会出现在被驱动栏中。如图 1.2.5 所示。

（2）在当前位置，设置小球的 Translate Z 为 0，玻璃门的 Rotate Y 为 0，然后在驱动关键帧的设置窗口中分别选择小球的 Translate Z 和玻璃门的 Rotate Y，单击

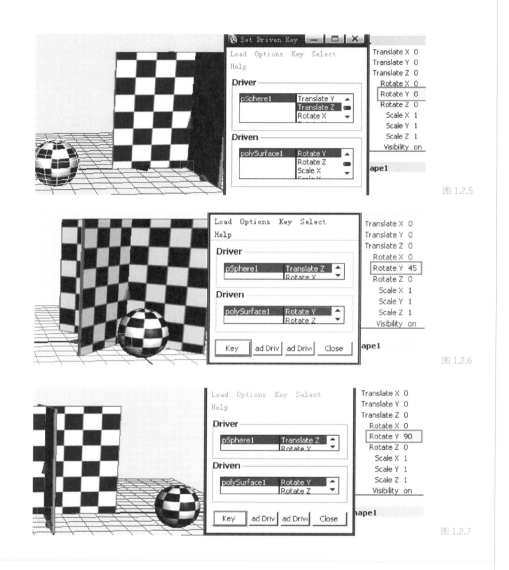

图 1.2.5

图 1.2.6

图 1.2.7

"Key" 按钮，即设置好一个驱动关键帧，如图 1.2.5 所示。

（3）将小球沿 Z 轴方向移动至玻璃门内，然后设置玻璃门的 Rotate Y 为 45（数值根据需要而定），同样再在窗口下分别选择小球的 Translate Z 和玻璃门的 Rotate Y，再次单击 "Key" 按钮，完成第二个驱动关键帧的设置，如图 1.2.6 所示。

（4）沿 Z 轴方向移动小球至玻璃门外，设置玻璃门的 Rotate Y 为 90，同样选择小球的 Translate Z 和玻璃门的 Rotate Y，单击 "Key" 按钮，完成第三个驱动关键帧的设置，如图 1.2.7 所示。现在移动小球，玻璃门就会自动旋转让其通过了。

◎ 范例 2

驱动关键帧在角色装配中使用极为广泛，在装配手和脚，或者对五官进行控制

第 1 章

Maya 动画
基础操作

Animation

New Media

Arts

Animation

New Media

Arts

时，都会用到驱动关键帧。这里列举一个例子，进一步学习这个用法。

我们的目的是，当眼球旋转的时候，实现眼睑跟随动画，如图 1.2.8 所示。

（1）打开场景文件 "eye2.mb"，在场景中，移动一下曲线，发现曲线已经控制了眼球的瞄准方向，如图 1.2.9 所示。

（2）打开驱动关键帧编辑器，导入驱动物体——曲线控制器，然后再导入被驱动对象——两个眼睑通道栏的构建历史记录（INPUTS）。具体方法是：先选择左右眼睑，然后在通道栏选择其构建历史记录节点 "makeNurbSphere1"，再单击导入被驱动对象（Load Driven）命令，如图 1.2.10 所示。

（3）选择驱动曲线的 TranslateY，再选择左右眼睑的 Start Sweep 和 End Sweep 属性，设置第一个驱动关键帧，如图 1.2.11 所示。

（4）设置驱动曲线 TranslateY 的值为 3，makeNurbSphere1. StartSweep=0，makeNurbSphere1. EndSweep=300， makeNurbSphere4. StartSweep=0， makeNurb-Sphere4. EndSweep=300，单击 "Key" 按钮，设置第二个驱动关键帧，实现眼睛向上看时眼睑跟随动画，如图 1.2.12 所示。

图 1.2.8

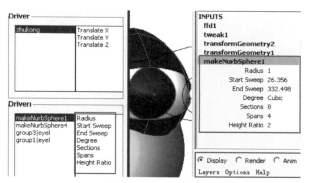

图 1.2.10

图 1.2.9

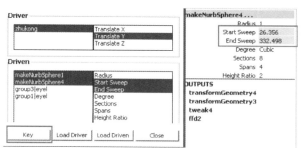

图 1.2.11

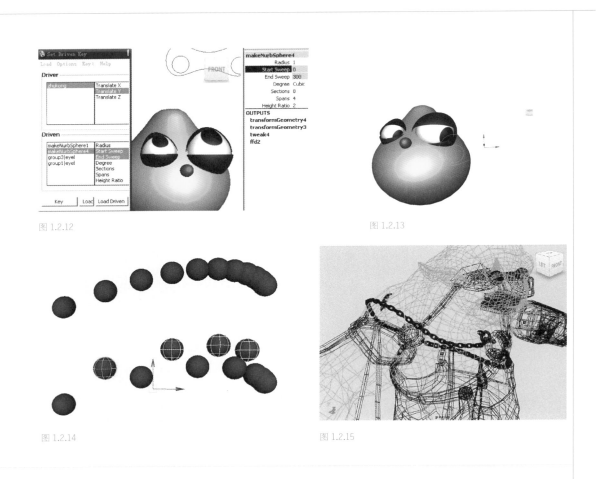

图 1.2.12

图 1.2.13

图 1.2.14

图 1.2.15

　　(5) 设置驱动曲线 TranslateY 的值为 −2，makeNurbSphere1.StartSweep=45，makeNurbSphere1.EndSweep=360，makeNurbSphere4.StartSweep=45，makeNurb-Sphere4. End Sweep=360，然后单击 "Key" 按钮，实现眼睛向下看时眼睑跟随动画。

　　(6) 移动驱动曲线，检测驱动关键帧设置的结果，如图 1.2.13 所示。

1.2.7　动画快照（Animation Snapshot）

　　Animation Snapshot（动画快照）是指根据物体的运动，在不同的时间点复制出动画物体，得到重影的效果。动画快照得到的是模型实体，该实体可以被选择和调整，如图 1.2.14 所示。

　　我们可以利用这个命令创建由多个连续对象组成的物体模型，下面以创建一条铁链的实例来说明这个用法。

　　(1) 打开场景文件 "dk-start.mb"，场景中有一个人物和一个铁链单元，我们需要在人身体上创造连续的铁链。

　　(2) 选择身体对象，执行 Modify/Make Live（激活）命令，激活身体对象，使用

第 1 章

Maya 动画
基础操作

Animation
New Media

Arts

Animation

New Media
Arts

曲线工具，在你想要创建铁链的地方，画好曲线，如图 1.2.15 所示。

（3）在大纲视图（outLine）中，选择"tielian"对象，执行 Modify/Center Pivot 命令，设轴心点为物体中心，按 Shift 键加选曲线，执行 Animate/Motion Paths（运动路径）/Attach to Motion Path（附加到运动路径）命令，再选择铁链，打开通道栏，在 INPUTS 节点中调节链子的方向，如图 1.2.16 所示。

（4）选择铁链，执行 Animate/Create Animation Snapshot（创建动画快照）命令，再打开其通道栏，调节 OUTPUTS 中的 increment 属性，调节铁链的距离，如图 1.2.17 所示。

（5）最后对新创建的铁链对象进行个别调整，得到如图 1.2.18 所示的效果。

1.2.8 路径动画（Motion Paths）

路径动画是指使一个物体沿一条曲线运动。动画制作中会经常遇到这种动画。单击打开菜单 Animate/Motion Paths（运动路径）命令的子菜单，会发现有三种形式的运动路径，如图 1.2.19 所示。

图 1.2.16

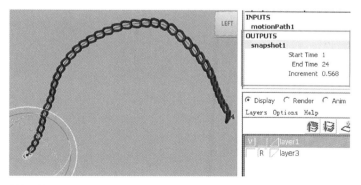

图 1.2.17

图 1.2.18

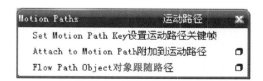

图 1.2.19

1. 设置运动路径关键帧（Set Motion Path Key）

Set Motion Path Key：根据物体在不同位置所设置的运动路径关键帧，自动生成一条运动曲线，使物体沿着曲线运动。具体方法如下：

（1）选择对象，单击执行菜单 Motion Paths/Set Motion Path Key 命令。

（2）移动时间滑块，改变物体的位置，再次执行 Set Motion Path Key 命令。重复此操作，直至创建出满意的运动路径。

（3）播放动画，物体即可沿着路径运动了。

（4）选择物体，在通道栏中可以修改运动路径的参数属性，如图 1.2.20 所示。

2. 附加到运动路径（Attach to Motion Path）

Attach to Motion Path：创建一条曲线，使用此命令可将物体附加到曲线上，让物体沿着这条曲线运动。主要参数有：

（1）Follow（跟随）：勾选此项，物体在沿曲线运动的同时，会根据曲线的形状自动调整自身的方向。

（2）Bank（倾斜）：勾选此项，物体在沿曲线运动时会发生倾斜，就像是受到了向心力的作用。例如，一辆摩托车沿着一条公路行进，在转弯的时候，会发生倾斜，这时候就需要调节这个属性，以产生真实的向心力动画。

3. 路径动画实例：摩托车运动

（1）打开场景文件，场景中有一辆摩托车和一片坡地，我们需要做出摩托车翻山越岭时发生倾斜的效果。

（2）选择坡地，执行 Modify/Make Live（激活）命令，激活坡地对象，使用曲线工具，在你想要翻越的地方，画曲线，如图 1.2.21 所示。

（3）选择摩托车，然后按住 Shift 键选择曲线，单击执行 Motion Paths/Attach to Motion Path 命令。

（4）播放动画，摩托车即可沿着曲线行进了，但是出现了奇怪的现象：摩托车

图 1.2.20

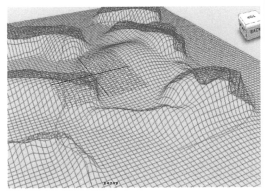

图 1.2.21

第 1 章

Maya 动画
基础操作

Animation

New Media

Arts

Animation

New Media

Arts

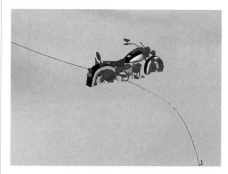

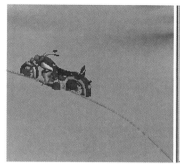

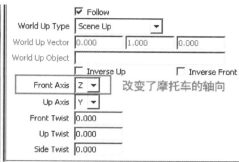

图 1.2.22 图 1.2.23

图 1.2.24 图 1.2.25

行进的轴向不对，速度过快，摩托车陷在地里，如图 1.2.22 所示。

（5）选择物体，在通道栏中找到 motionPath 节点，修改运动路径的参数以解决以上问题：修改其前向轴为 Z 轴，摩托车便可以正确地顺着路径行进，如图 1.2.23 所示。

（6）选择摩托车，切换到移动工具，按下键盘上的 Insert 键，向下调节摩托车的位移轴心点，可以看到摩托车处在正确的位置，不再陷在地下，如图 1.2.24 所示。

（7）单击选择路径结束端的时间黄色方块，打开其属性栏，将结束时间改成 200。播放动画，就可以看到摩托车以正常速度行驶了，如图 1.2.25 所示。

（8）选择路径，打开通道栏，设置摩托车转弯时的摆动，主要通过 bank（倾斜度）的相关值来调节，具体设置和动画请参照场景文件"motorcycle 4.mb"。

4. 对象跟随路径（Flow Path Object）

为物体设置了运动路径后，使用此命令可以在物体或曲线上创建晶格，让物体在路径运动的过程中产生与路径相匹配的变形。

单击菜单 Animate/Motion Paths/Flow Path Object（对象跟随路径）命令后面的

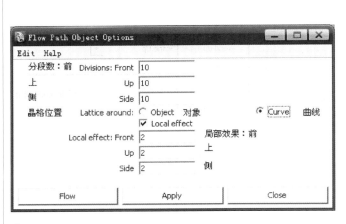

图 1.2.26

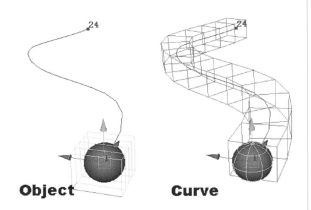

图 1.2.27

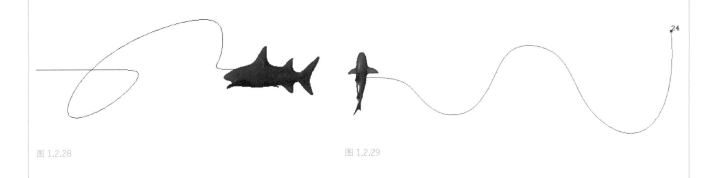

图 1.2.28 图 1.2.29

小方块，打开 Flow Path Object 命令的属性设置窗口，如图 1.2.26 所示。

Divisions（分段数）：设置晶格的段数。在创建晶格后，可以在通道栏中的 INPUTS 下修改此参数的属性。

Lattice around（晶格定位）：设置晶格的围绕模式。

Object（对象）：点选此项，创建的晶格围绕动画物体。

Curve（曲线）：点选此项，创建的晶格围绕运动路径。

图 1.2.27 分别为两种晶格围绕方式的效果。

5. 对象跟随路径实例——鲨鱼游动

(1) 打开场景文件"shark.mb"，场景中有一个鲨鱼的模型。

(2) 如图 1.2.28 所示，在场景中创建一条曲线。

(3) 选择鲨鱼模型，然后按住 Shift 键加选曲线，单击执行菜单 Animate/Motion Paths/Attach to Motion Path（连接到运动路径）命令，得到如图 1.2.29 所示的效果。

(4) 调整 Front Axis（前向轴）为 Y 轴，模型在路径上的方向将会发生变化。

(5) 选择模型，单击执行菜单 Animate/Motion Paths/Flow Path Object（对象跟

随路径）命令，然后选择路径，在通道栏中修改 Divisions（分段数）中的 Front 为 10，此值越大，物体在运动时的变形会越柔和，如图 1.2.30 所示。

（6）播放动画，模型在沿路径运动时会根据路径的弯曲而产生变形。

（7）我们也可以通过调整晶格的位置和大小，使对象产生有趣的变形，如图 1.2.31 所示。利用这个原理，我们还可以制作许多有趣的动画，例如一个卡通对象通过一个水管，或者一个对象从一个门缝里挤出来，等等。

1.2.9 转盘动画（Turntable）

转盘动画（Turntable）是 Maya 2008 的新增功能，主要是用来快速展示一些动画角色和工业产品，其原理是通过摄像机绕对象扫描一圈，产生我们经常看到的角色展示动画。

其用法很简单，先把对象或者对象组放置在场景中间，然后选择对象，执行 Animate/Turntable（转盘动画）命令，就为对象创建了转盘动画。播放时间轴，便可以看到这种全局展示动画，具体效果请参考场景文件 "Turntable2.mb"（如图 1.2.32 所示）。

1.2.10 动画层

动画层是 Maya 2009 的新功能，动画层类似 Photoshop 的层，可以把已经完成的动画关键帧保护起来，在新的动画层上进行修改。这个功能类似过去的分支角色（Subcharacter）的功能。

动画层应用最有代表的例子是对通过动画捕捉得到的动画文件进行修改。动画捕捉得到的动画，关键帧很多，要通过对原始关键帧的调整来修改动画，很不容易，通过动画层修改动画就很方便。除此之外，动画层可以比较好地实现 IK 和 FK

第 1 章

Maya 动画
基础操作

Animation

New Media

Arts

Animation

New Media

Arts

图 1.2.30

图 1.2.31

之间的转换。

◎ **动画层应用实例**

（1）打开动画层菜单，如图 1.2.33 所示。

（2）打开场景文件"animoLay1.mb"，播放时间轴，可以看到这个动画很多地方有穿插，如图 1.2.34 所示。

（3）切换到动画层，选择肩关节，按下按钮 🐾，创建新层并加载肩关节到该层，如图 1.2.35 所示。

（4）选择新层，对肩关节在新层 Key 帧，调整手的穿插问题，如图 1.2.36 所示。

（5）再次创建新层，把产生问题的关节加载到不同的层里进行调节，最终解决所有问题，完成效果参照场景文件"animoLay2.mb"。

图 1.2.32

图 1.2.33

图 1.2.34

图 1.2.35

图 1.2.36

图 1.3.1

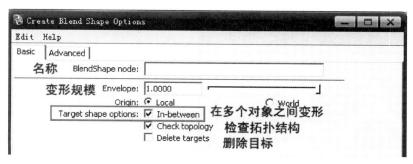

图 1.3.2

第 1 章

Maya 动画
基础操作

Animation

New Media

Arts

Animation

New Media

Arts

1.3 变形菜单

变形器在制作动画时有很重要的作用，尤其在制作角色表情和一些生物运动时是必不可少的工具，图 1.3.1 所示为 Animation（动画）模块下 Create Deformers（创建变形器）的菜单面板。

1.3.1 融合变形（Blend Shape）

使用融合变形可以实现物体从一个形状过渡到另一个形状的动画效果，常用于制作角色的表情动画。几乎所有的局部细微运动变化都可以通过融合变形方式来完成。

单击菜单 Create Deformers/Blend Shape（融合变形）命令后面的小方块，弹出如图 1.3.2 所示的窗口。

In-between（在多个对象之间变形）：在做连续的表情动作的融合变形时（例如咀嚼食物），整个动作连贯重复，需要勾选这个参数。融合变形后，动作会在多个目标对象间迅速切换，动画也会按照创建融合变形时目标对象的选择顺序依次呈现。

基础对象和目标对象：在融合变形的时候，被施加融合变形的原始物体，称为基础对象；为了融合变形利用原始对象制作的多个变形的模型称为目标对象，如图 1.3.3 所示。

◎ 创建融合变形实例

（1）打开场景文件 "medoles.mb"（如图 1.3.4 所示），场景中有一个卡通小孩的头部模型，我们要对该模型创建融合变形表情。

（2）选择对象头部，复制三个对象，移动它们到新的位置，作为目标对象。

（3）细致调节目标对象的点，产生三个新的形状，如图 1.3.5 所示。

（4）注意先选择三个目标对象，再选择原始基础对象，执行 Create Deformers/Blend Shape 命令，即创造了原始对象的融合变形。

（5）选择原始模型，打开其通道栏，在其 INPUTS 节点下，会出现新建的融合变形节点，如图 1.3.6 所示：三个值的取值都在 0 到 1 之间，也就是意味着，模型在基础对象和目标对象之间变形，0 为原始基础对象，1 为目标对象，可以分别对该值 Key 关键帧，制作男孩的表情动画。

（6）也可以通过融合变形面板来更加深入地编辑融合节点，具体步骤如下：

执行 Window/Animation Editors/Blend Shape 命令，弹出如图 1.3.7 所示的窗口。

Add Base（添加）：此命令可以为已创建 Blend Shape（融合变形）的基础变形体加入新的目标变形体。先选择需要添加的变形体，再选择已创建 Blend Shape 的基础变形体，单击执行即可。

Delete（移除）：与 Add（添加）命令正好相反，此命令用于删除创建 Blend

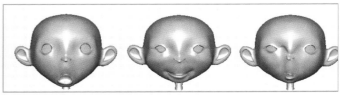

基础对象　　　　　　　　　　　　目标对象

图 1.3.3

图 1.3.4

图 1.3.5

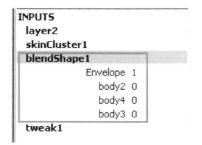

图 1.3.6

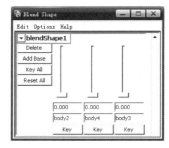

图 1.3.7

第 1 章

Maya 动画
基础操作

Animation

New Media

Arts

Animation

New Media

Arts

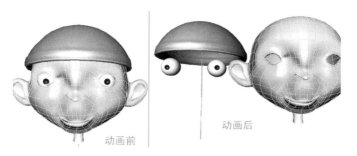

动画前　　　　　　动画后

图 1.3.8

图 1.3.9

Shape（融合变形）后不需要的变形体。

　　Key：给所选属性增加关键帧。

　　真正实现融合变形需要拖动这个滑块，拖动滑块后可以看到，原来的目标对象正在向融合对象变化，当我们对这个变化打下关键帧，就可以通过播放时间轴来实现对象的变形了。

　　通过 In-Between 的融合变形，在拖动滑块时可以看到多个变化，先向第一个融合对象变形，然后再向第二个融合对象变形，最后效果参见场景文件 "blend2.mb"。

　　由操作顺序不合理造成的动画混乱是融合变形常见的问题。有时候初学者在做完融合变形后发现没有问题，但是在 Key 动画的过程中，出现了混乱，如图 1.3.8 所示。

　　一般这都是因为融合变形和蒙皮的顺序不对而产生的。合理的步骤是先做融合变形，然后再蒙皮。若操作顺序不合理，就会出现上述问题。那么，怎样纠正这个问题呢？我们可以选择原始对象，在其右键菜单的 Inputs 选项中，单击 All Inputs 属性，在弹出的 Inputs 节点列表窗口中，用鼠标中键把 BlendShape 节点拖到蒙皮（skinCluster1）节点的下面即可，如图 1.3.9 所示。

图 1.3.10

1.3.2　晶格变形（Lattice）

Lattice 是一个框架结构的点阵，通过调节框架上的点可以改变物体的形状。晶格的最主要的参数是晶格在各个轴向上的细分段数（Divisions）。在通道栏的输入节点（INPUTS）中可以更改。

Divisions（细分段数）是指 Lattice 沿 S、T 和 U 三个方向设置晶格的段数，数值越大，得到的晶格点越多，创建的变形效果也越精确。

创建晶格变形的具体步骤如下：

（1）选择要变形的物体，执行 Create Deformers/Lattice（晶格变形）命令。

（2）选择晶格，按右键进入 Lattice Point（晶格点）级别对晶格点进行调节可使物体发生变形，如图 1.3.10 所示。

晶格的应用非常广泛，而且很灵活，我们可以对整个对象创建晶格，也可以对物体的某些部分创建晶格。

晶格变形可以用来建模，使用较少的点控制比较复杂的对象。不过晶格更多的是在动画中使用，晶格本身就具有 Polygon 的一些功能，可以被蒙皮，可以变成柔体，也可以被包裹变形，应用变化非常多。

1.3.3　包裹变形（Wrap）

通过创建包裹变形，可以使用低精度模型控制高精度模型的形状。

包裹变形的另一个作用是绑定身体的一些附属物，使它们随着身体的变化而变化，例如，经常使用头部模型包裹眉毛、睫毛等对象。

包裹变形的主要参数是 Smoothness（光滑度）。创建包裹变形后，选择包裹对象，其通道栏会出现 Smoothness 的属性，这个属性主要定义被包裹对象的光滑程度，例如，使用头部模型包裹眼球，眼球在随着头部变化的过程中，仍然需要保持

原有的球形结构，这时候就需要加大这个数值。

创建包裹变形的具体步骤是：先选择要变形的物体，再按住 Shift 键加选影响物体，执行 Create Deformers/Wrap（包裹变形）命令，即可创建包裹变形。

如图 1.3.11 所示，先选择左右眉毛，然后按住 Shift 键加选头部模型，执行创建包裹变形命令，眉毛就被头部模型包裹了。

当脸部发生表情变化的时候，眉毛就与面部融合，随着面部的运动而运动，如图 1.3.12 所示。

1.3.4 簇变形（Cluster）

簇变形可以将变形物体的一部分点（NURBS 的 CV 点、多边形的顶点或晶格点）作为一个整体来进行调整，如图 1.3.13 所示。

第 1 章

Maya 动画
基础操作

Animation

New Media

Arts

Animation

New Media

Arts

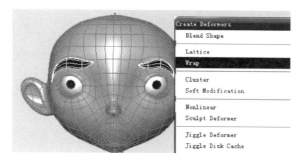

图 1.3.11

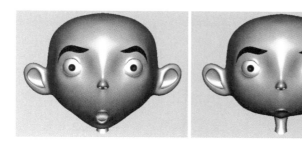

图 1.3.12

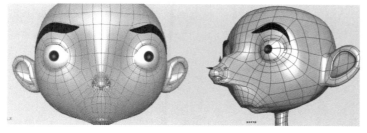

图 1.3.13

单击菜单 Create Deformers/Cluster（簇变形）后面的小方框，打开 Cluster 命令的参数属性设置窗口，如图 1.3.14 所示。

勾选 Relative（相对）项，在对象移动时，簇就会跟着移动，否则簇保持不动，并且影响对象的位移变化。

选择物体上的一部分点，执行 Create Deformers/Cluster（簇变形）命令，即可创建一个簇变形。每创建一个簇变形节点都会有一个控制手柄，在视图中显示为一个"C"形的图标，选中图标进行调整，可使物体发生变形。若视图中不容易选中，可在 Outliner（大纲视图）窗口中选择簇变形的节点，如图 1.3.15 所示。

创建簇变形后，可以通过 Edit Membership Tool（编辑成员工具）命令来调整它的影响范围。

（1）选择簇变形器（视图中的"C"形图标），单击执行菜单 Edit Deformers/Edit Membership（编辑成员工具）命令，簇变形所包含的点将呈黄色高亮显示，其他的非簇变形点呈紫色（NURBS 和 Subdiv 物体为暗红色）显示。

（2）按住 Shift 键，在视图中用鼠标左键选择紫色的点，可将它们加入到簇变形中。按住 Ctrl 键，在视图中用鼠标左键选择黄色的点，可将它们从簇变形中移除。

（3）也可以通过选中已经被添加簇变形的对象，执行 Edit Deformers/Paint Cluster Weights Tool 命令对已选中被簇控制的部分，涂刷权重，如图 1.3.16 所示。

可以通过变化簇权重，使簇能比较平滑地控制对象，具体请参考场景文件"cluster2.mb"。

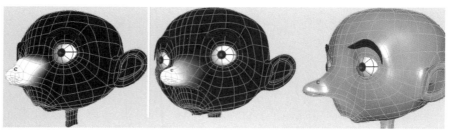

图 1.3.14

图 1.3.15

图 1.3.16

图 1.3.17

第 1 章

Maya 动画
基础操作

Animation

New Media

Arts

Animation

New Media

Arts

簇变形主要用于控制曲线 IK 工具和对对象局部进行控制，簇的建立不受工作流程的限制，随时可以进行修改，也可以被 Key，使用非常广泛。

1.3.5 软修改（Soft Modification）

Soft Modification（软修改）工具与簇变形相似，只是使用起来更加简单方便，它不用涂刷权重，就可以得到比较平滑的变形效果，如图 1.3.17 所示。软修改变形常常被用在制作表情时修改融合变形对象。

单击执行菜单 Create Deformers/Soft Modification 命令，然后在物体的表面上点击，即可创建一个软性修改。或者直接单击工具栏中的软选择快捷方式，在物体的表面单击。每一个软性修改都含有一个控制手柄，在视图中显示为一个 "S" 形的图标，调整控制手柄，可使物体发生变形。按住 B 键，结合鼠标左键左右拖动可以调整控制手柄的影响范围。

1.3.6 弯曲变形（Bend）

弯曲变形属于非线性变形（Nonlinear）的一种。

Bend 可使模型产生弯曲的变形效果，在建模过程中也常会用到此命令，如图 1.3.18 所示。

弯曲变形的主要参数有：

（1）Low bound（低限度）：在 Y 轴负方向上，弯曲变形的最低位置。默认值为 −1。

（2）High bound（高限度）：在 Y 轴正方向上，弯曲变形的最高位置。默认值为 1 。

（3）Curvature（曲率）：设置弯曲变形的强度。默认值为 0 ，即无任何弯曲。

选择要变形的物体或者物体上的点，执行 Create Deformers/Nonlinear/bend 命令，在变形物体的中心位置就可得到弯曲变形控制器。通过调整通道栏中各参数的属性，便可以对物体进行弯曲变形，如图 1.3.19 所示。

1.3.7　正弦变形（Sine）

该变形器的变形效果类似于正弦曲线的波浪形，通常被用来制作花边或类似波浪状的运动，例如鱼的游动。其变形的精度取决于模型的精度，模型精度越高，变形效果越光滑。

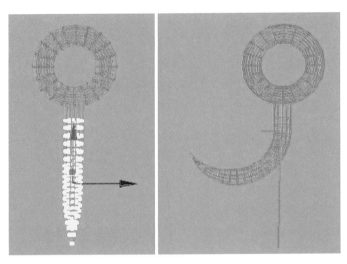

图 1.3.18

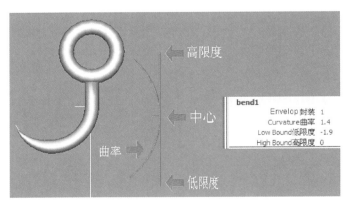

图 1.3.19

第 1 章

Maya 动画
基础操作

Animation
New Media

Arts

Animation

New Media

Arts

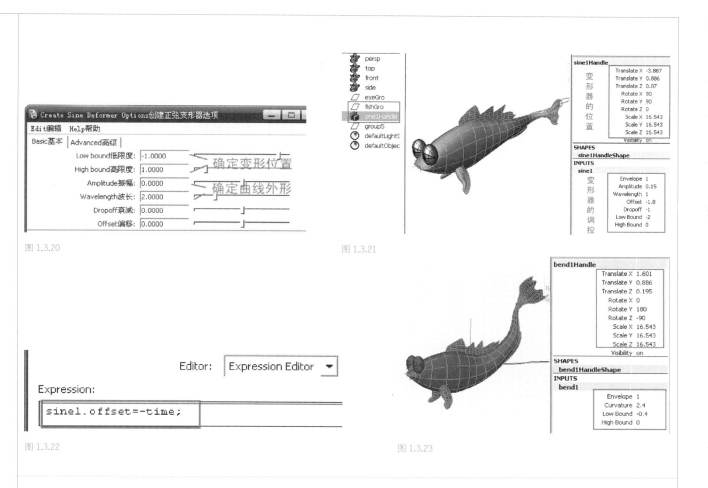

图 1.3.20

图 1.3.21

图 1.3.22

图 1.3.23

　　图 1.3.20 所示为创建正弦变形的属性编辑窗口。在 Key 动画的时候，主要是对 Offset（偏移）属性打关键帧。

1.3.8　正弦变形和弯曲变形实例：鱼的游动

　　（1）打开场景文件 "sine1.mb"，可以看到场景中有一条鱼的模型。

　　（2）在大纲视图中选择鱼模型组 fishGro，执行菜单 Create Deformers/Nonlinear/sine（正弦）命令。打开正弦变形的通道栏，回到其 INPUTS 节点，对参数做如图 1.3.21 所示的调整。

　　（3）在场景中选择 sine 变形器手柄，执行 Window/Animation Editors/Expression Editor 命令，打开表达式编辑窗口，如图 1.3.22 所示。在编辑窗口中输入 "sine1.offset=-time;"，然后单击 "Edit" 按钮，创造鱼尾偏移的表达式，这样可以使鱼能随着时间轴的播放而摆动尾巴。播放动画，我们就可以看到鱼尾自由地摆动起来。

　　（4）继续选择 fishGro 模型组，执行菜单 Create Deformers/Nonlinear/bend 命令，为其添加 bend 变形器（如图 1.3.23 所示），在通道栏调整 bend 手柄的属性。

图 1.3.24

图 1.3.25

雕刻变形前　　　　　　　雕刻变形后

图 1.3.26

这时候鱼尾在上下方向也出现了弯曲。

　　（5）同样选择 bend 变形器手柄，打开表达式编辑器，为 bend 手柄创建表达式"bend1.curvature=sin（time);"，使鱼尾随着时间轴的播放而上下摆动，如图 1.3.24 所示。

　　（6）播放时间线，就可以看到鱼尾周期性地摆动，具体完成效果请参照场景文件"sine5.mb"。

1.3.9　扭曲变形（Twist）

　　扭曲变形可以使物体沿着一条轴旋转并发生形变，这也是建模中常用的功能，图 1.3.25 所示就是对象添加了扭曲变形的结果。

1.3.10　雕刻变形（Sculpt Deformer）

　　雕刻变形可以使用内置的造型器或其他物体（NURBS 或多边形物体）作为影响物体来变形对象，如图 1.3.26 所示。

第 1 章

Maya 动画
基础操作

Animation

New Media

Arts

雕刻变形的参数是 Mode（模式），用于设置雕刻变形的模式。包含 Flip（翻转）、Project（投影）和 Stretch（拉伸）三种模式，默认为 Stretch 模式。

Flip（翻转）：此模式中，在造型器的中心有一个定位器，当造型器靠近对象时，对象会发生变形。采用此模式时，当造型器的中心通过对象表面，发生变形的一侧会翻转到变形球的另一侧，因此称为翻转模式。

Project（投影）：此模式中，雕刻变形将对象投影到造型器的表面，投影的大小取决于雕刻变形的 Dropoff Distance（衰减距离）。

Stretch（拉伸）：此模式中，当造型器离开对象表面时，对象中受影响的区域会被拉伸。

图 1.3.27 所示分别为三种模式的变形效果。

◎ 自定义的雕刻变形实例

（1）选择要变形的物体，按住 Shift 键加选 NURBS 或多边形物体作为雕刻工具。

（2）打开菜单 Create Deformers/Sculpt Deformer（雕刻变形）命令后面的小方块，在弹出的窗口中勾选 Sculpt tool（雕刻工具）项。

（3）单击窗口下的"Create"按钮，创建雕刻变形，如图 1.3.28 所示。

这种用法可以用来做蛇吞食物等动画。使用食物作为变形的影响物体，蛇作为被雕塑的对象，具体效果请参照场景文件"蛇吞.mb"。

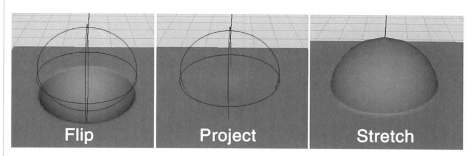

图 1.3.27

图 1.3.28

```
INPUTS
jiggle1
                   Envelope  1
                     Enable  Enable
            Ignore Transform  off
          Force Along Normal  1
            Force On Tangent  1
            Motion Multiplier  1
                   Stiffness  0.5
                    Damping  0.5
               Jiggle Weight  1
               Direction Bias  0
```

图 1.3.29

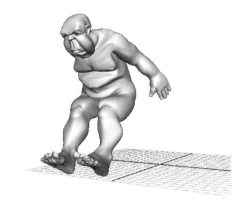

图 1.3.30

1.3.11　抖动变形（Jiggle Deformer）

为动画物体创建抖动变形，可使物体在运动过程中产生变形效果。常用来做角色身体的一些比较软的部分的跟随运动，例如，女性的胸部运动，动物颈部下面的肌肉运动等。抖动变形不仅可以用于整个物体，也可以用于选择的局部点（CV 点、晶格点或多边形与细分面的顶点），如图 1.3.29 所示。

抖动变形的主要参数有：

Stiffness（僵硬度）：设置抖动变形的硬度。数值越大，抖动速度越慢。

Damping（阻尼）：此值用于降低抖动的弹性，数值越大，抖动幅度越小。

Jiggle Weight（权重）：设置抖动变形的权重，可以整体地控制抖动的程度，也可以直接调用 paint 工具涂刷权重，灵活控制变形的位置和强弱。

Enable（启用）：这个开关包含三个选项：Enable，启用运动过程中的抖动；Off，关闭抖动变形；Jiggle only when object stops（仅当对象停止后抖动），物体在停止运动时才开始抖动。

Motion Multiplier（抖动幅度）：物体停止运动后，抖动幅度的系数。

Jiggle Disk Cache（抖动变形磁盘缓存）：为抖动变形创建磁盘缓存，可以加快动画的播放速度，也能够使抖动动画在播放过程中得到正确的显示。

◎创建抖动变形实例

（1）打开场景文件 "jump5.mb"，这是一段胖子跳远的动画，由于胖子跳远时身体抖动部分多，我们选择整个身体执行 Create Deformers/Jiggle Deformer（抖动变形）命令，为其身体设置抖动变形，如图 1.3.30 所示。

（2）在确保自动关键帧的开关处于关闭状态的情况下，选择胖子的骨骼，执行 Skin/Go To Bind Pose（回到绑定状态）命令，然后选择胖子的整个身体，执行 Edit Deformers/Paint Jiggle Weights Tool（刷抖动变形权重）命令，开始对抖动变形分

第 1 章

Maya 动画
基础操作

Animation
New Media

Arts

Animation

New Media

Arts

配权重。权重主要在胸部、下巴、肚子这些部分加强，其他部分权重近似为 0，如图 1.3.31 所示。

（3）将时间轴播放方式设置为 Play Every per Flame（逐帧计算），播放动画，发现播放速度很慢。然后执行 Create Deformers/Jiggle Disk Cache（创建抖动变形缓存）命令，当缓存编辑完成之后，即可自由观察抖动变形的效果了。

（4）如果发现抖动的效果不理想，我们可以在胖子身体的 INPUTS 的通道栏中找到 jiggle 的主要属性进行调整，主要是调整 Stiffness（僵硬度）和 Damp（阻尼）。需要注意的是，调整完成之后，一定要重新解算缓存，或者删除缓存后再重新创建，如图 1.3.32 所示。

（5）具体动画效果请参考场景文件 "jiggle.mb"。

1.4　骨骼菜单

图 1.4.1 所示是 Aimation 模块下 Skeleton（骨骼）的菜单面板。Maya 中的骨骼由一系列带有父子层级关系的关节构成，层级最高的关节为根关节，一套骨骼中只能有一个根关节。

1.4.1　创建骨骼

（1）执行 Skeleton（骨骼）/Joint Tool（关节工具）命令。
（2）在视图中（一般在前视图或者侧视图比较合适）单击鼠标左键，确定关节

图 1.3.31

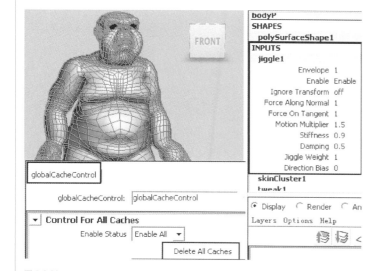

图 1.3.32

图 1.4.1

的位置，在要创建下一个关节的地方再次单击，继续单击直至创建完所需要的关节，按 Enter 键结束操作，即创建出一段骨骼。骨骼的走向根据自己在视图中点击的位置来决定。

如图 1.4.2 所示，箭头所在的位置为根关节，往下的是次层级关节。

1.4.2　修改骨骼

1.　移动和旋转关节

骨骼创建完成后，往往需要对其进行位移调整。选中要修改的关节，应用移动工具，按下 Insert 键进入骨骼的轴心点级别。在轴心点的状态下，可以只对当前的骨骼进行移动，而不影响到次级骨骼。关节修改完成后，再次按下 Insert 键回到对象级别。相同的操作也可以应用于旋转和缩放操作，如图 1.4.3 所示。

后面的对于骨骼的编辑和修改操作，都可以在蒙皮之后进行，仍然基本保持模型的原有蒙皮权重，这样有利于在蒙皮后修改骨骼，提高工作效率。

2.　插入关节工具（Insert Joint Tool）

创建完一段骨骼后，如果想在某些位置插入新的关节，那么就需要用到 Insert Joint Tool（插入关节工具）命令。

插入关节的具体步骤如下：

（1）单击执行 Skeleton/Insert Joint Tool（插入关节工具）命令。

（2）选中要插入关节的骨骼，按住左键不放同时移动鼠标，直至关节插入到自

图 1.4.2

原始骨骼　　　移动工具　　　轴心点状态　　　结果

图 1.4.3

第 1 章

Maya 动画
基础操作

Animation

New Media

Arts

Animation

New Media

Arts

己满意的位置，松开左键，按下 Enter 键即可完成关节的插入。

执行 Insert Joint Tool 命令前后的骨骼效果如图 1.4.4 所示。

3. 移除关节 (Remove Joint)

使用 Remove Joint（移除关节）命令可将一些不需要的关节进行移除。这个命令可以移除蒙皮以后的骨骼，而不破坏权重，非常实用。

选中需要移除的关节，执行 Skeleton/Remove Joint 命令，选中的关节即可移除（根关节无法被移除）。图 1.4.5 所示为执行 Remove Joint 命令前后的骨骼。

4. 重新设置根骨骼 (Reroot Skeleton)

骨骼创建后，根骨骼也随之被确定，如果想要将其他关节设置为根骨骼，则需要用到 Reroot Skeleton （重新设置根骨骼）命令。

选中要设为根骨骼的关节，执行 Skeleton/Reroot Skeleton （重新设置根骨骼）命令，选中的关节即被设置为根骨骼。图 1.4.6 所示为执行 Reroot Skeleton 命令前后的骨骼。

5. 断开关节 (Disconnect Joint)

如果要将一段骨骼中的某些关节分离出去，成为新的骨骼系统，需要用到 Disconnect Joint（断开关节）命令。

选中要断开的关节，执行 Skeleton/Disconnect Joint 命令，选中的关节即会与原骨骼系统断开，而成为新的骨骼系统的根关节。图 1.4.7 所示为执行 Disconnect Joint 命令前后的骨骼。

6. 连接关节 (Connect Joint)

要将一段骨骼连接到另一段骨骼上，例如，将胳膊的骨骼连接到身体的骨骼上，就需要用到 Connect Joint（连接关节）命令。

连接关节的具体步骤如下：

（1）确认视图中有两段骨骼，先选择其中一段骨骼的根关节，然后按住 Shift 键选择另一段骨骼的某根关节（除根关节外）。

（2）单击执行 Skeleton/Connect Joint （连接关节）命令，骨骼即被连接。图 1.4.8 所示为 Connect joint 模式连接的示例。

另外，先选择子关节，再选择父关节，然后使用快捷键 P 键可以直接连接骨骼。

1.4.3 镜像骨骼 (Mirror Joint)

通过执行 Mirror Joint（镜像骨骼）命令，可将一段骨骼进行镜像复制。在为角色创建骨骼时经常需要使用此命令，镜像胳膊和腿部的骨骼，以避免重复的工作。

单击 Skeleton/Mirror Joint （镜像骨骼）旁边的小方框，打开 Mirror Joint 命令的参数属性设置窗口，如图 1.4.9 所示。

Mirror across（镜像平面）：设置骨骼镜像时的方向，有 XY、YZ、XZ 三个平面可供选择，要在 X 轴方向上做镜像，则需要选择 YZ 平面，以此类推。

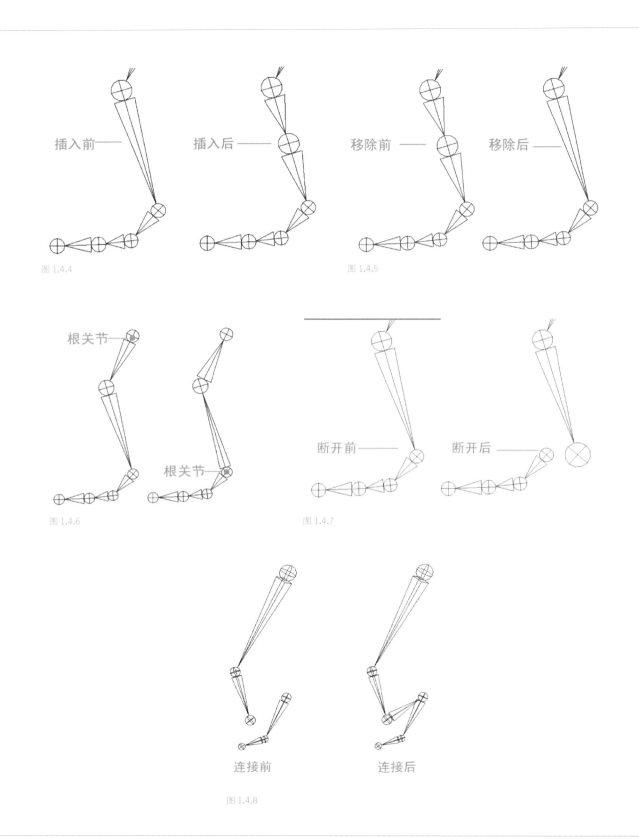

插入前——

插入后——

图 1.4.4

移除前 ——

移除后 ——

图 1.4.5

根关节——

根关节——

图 1.4.6

断开前——

断开后——

图 1.4.7

连接前

连接后

图 1.4.8

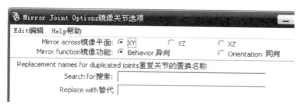

图 1.4.9

图 1.4.10

第 1 章

Maya 动画
基础操作

Animation

New Media

Arts

Animation

New Media

Arts

Mirror function（镜像功能）：包含 Behavior（异向），Orientation（同向）两个选项。勾选 Behavior 项，镜像复制出的骨骼的方向与原骨骼的方向相反。若同时旋转两段骨骼，其转向相反。勾选 Orientation 项，镜像复制出的骨骼的方向与原骨骼的方向相同。同时旋转两段骨骼，转向相同，如图 1.4.10 所示。

Replacement names for duplicated joints（重复关节的置换名称）命令包含 Search for（搜索）和 Replace with（替代）两栏。如果要镜像名称为 "left_Leg" 的骨骼，可以在 Search for 栏中输入 "left"，在 Replace with 栏中输入 "right"，镜像复制出的新骨骼的名称为 "right_Leg"。

1.4.4 关节定向（Orient Joint）

要弄清关节定向的问题，首先需要弄清关节的轴向。在角色动画中，关节轴向是一个比较重要的问题，需要认真学习。

1. 关节的轴向

每个关节都会有一个主导轴向，即前轴，通常还要确定一个向上的轴向，这样三个轴向就固定了，子骨骼的前轴总是朝着父骨骼的。当我们旋转骨骼的时候，每节关节都会按照相应的轴向运动，如果关节轴向不合理，就会产生奇怪的运动效果。这一点在手指的部分表现最为明显，如果关节轴向不对，手指就不可能有正确的运动关系。

（1）打开场景文件 "hand1.mb"。

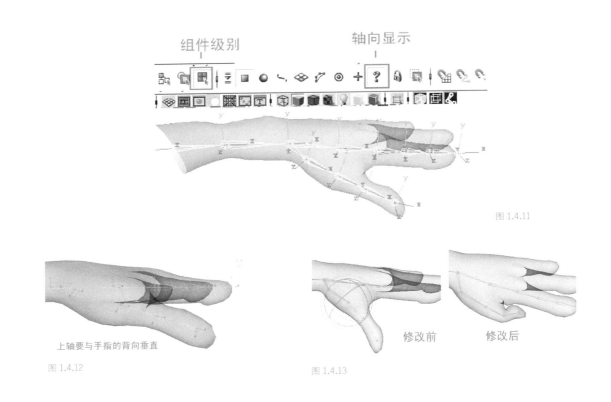

组件级别　　　　　　　轴向显示

图 1.4.11

上轴要与手指的背向垂直

图 1.4.12

修改前　　　修改后

图 1.4.13

（2）选择骨骼，回到组件级别，打开轴向显示的开关，如图 1.4.11 所示。

从图 1.4.11 可以看到，前轴是 X 轴，主导关节的方向，Y 轴是上轴，决定了手指弯曲的方向，同时可以看到大拇指的 Y 轴的轴向是不合理的，在指头弯曲的时候，大拇指同其他四个指头一样会向下弯曲，而不是向手心弯曲，这个显然是不合理的。

怎样纠正这种错误呢，我们需要同时选择这些关节的轴心，使用旋转工具，旋转这些关节轴心到合适的位置，图 1.4.12 所示是调整后的大拇指关节轴向。

再旋转大拇指关节，大拇指向手心旋转，轴向关系正确，如图 1.4.13 所示。

对于个别关节轴向的调整，在组件级别下，直接选择调整就可以了，如果要整体调整骨骼的轴向，就需要使用关节定向（Orient Joint）命令了。

2. 关节定向（Orient Joint）的应用

一般来说，从父级骨骼逐级创建的关节在轴向上应该是没有问题的，但是调整关节的位置后关节轴向就不再一致，这时我们可以使用关节定向（Orient Joint）命令来纠正关节的轴向。

在应用关节定向功能时，需要先冻结骨骼的旋转和缩放，选择需要定向的全部关节的父级关节，执行 Modify/Freeze Transformations（冻结位移）命令，使所有关节的旋转和缩放全部都归 0，然后执行 Skeleton/Orient Joint 命令，重新定向关

第 1 章

Maya 动画
基础操作

Animation

New Media

Arts

Animation

New Media

Arts

节，如图 1.4.14 所示。

重新定向的骨骼的轴向一般是没有问题的，但是有些关节会出现分支，例如，手腕关节会有五个手指的分支，在定向关节的时候，不可能知道哪根手指是正确的指向。所以定向后的手腕关节的轴向一般不是指向手心，而是指向拇指骨骼或者小指骨骼，这就需要手动调整其轴向。

需要注意的是，一般骨骼搭建完成的时候，都需要对骨骼进行冻结位移和关节定向的处理，以保证以合理的骨骼进行蒙皮。

1.4.5　IK 手柄工具（IK Handle Tool）

IK Handle Tool 一般称为 IK 手柄工具，简称为 IK，用于为骨骼创建 IK 手柄，这是搭建骨骼最重要的工具之一。IK 就是反向动力学的简写，如果在一组骨骼间使用了 IK 手柄工具，就可以用子级别的关节反过来控制父级别的关节。IK 主要用来控制具有弯曲运动的对象，例如角色的胳膊、腿部等。有时候，不是为了实现弯曲运动，也会使用 IK，目的是为了断开原有骨骼的父子关系，利用子骨骼来控制父骨骼。

创建 IK 手柄的步骤如下：

（1）在视图中创建好骨骼，单击执行菜单 Skeleton/IK Handle Tool（IK 手柄工具）命令。

（2）然后在要创建 IK 的关节上先单击上层级关节，再单击次层级关节，IK 手柄即被创建。图 1.4.15 所示为笔者创建的 IK 手柄。

轴向不一致，特别是X轴

轴向一致

图 1.4.14

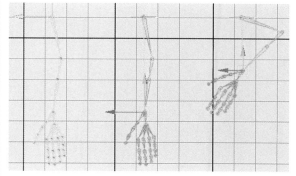

图 1.4.15

1.4.6　IK 曲线手柄工具（IK Spline Handle Tool）

IK Spline Handle Tool 一般称为 IK 曲线手柄工具，简称为曲线 IK，用于为骨骼创建 IK 曲线工具，通过 NURBS 曲线来控制骨骼的运动。单击菜单 Skeleton/IK Spline Handle Tool（IK 曲线手柄工具）命令后面的小方块，打开其属性设置的窗口，如图 1.4.16 所示。

Auto Create Curve（自动创建曲线）：勾选此项，软件会根据骨骼自动创建 IK 曲线。需要通过画线工具手动创建 IK 曲线时，就关闭此项。

Number of Spans（控制点数量）：控制曲线上的控制点的数量，除非骨骼比较复杂，尽量使用比较少的控制点。

创建 IK 曲线控制器步骤同创建 IK 手柄工具的步骤基本相同，图 1.4.17 所示为笔者创建的 IK 曲线工具，及对曲线进行调节后的效果。

角色动画中 IK 曲线手柄用于控制脊椎、脖子、尾巴等部分的骨骼，移动 IK 曲线上的 CV 点可调节骨骼的运动。

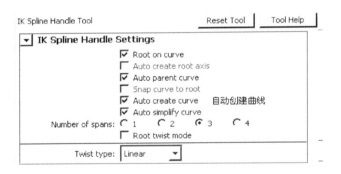

图 1.4.16

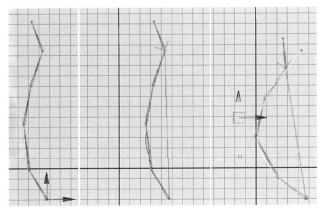

图 1.4.17

第 1 章

Maya 动画

基础操作

Animation

New Media

Arts

Animation

New Media

Arts

图 1.4.18

图 1.4.19

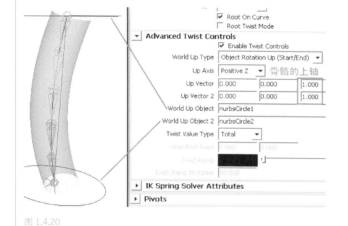

图 1.4.20

图 1.4.21

图 1.4.18 所示为角色的脊椎部分骨骼的 IK 曲线手柄。

IK 曲线工具可以很容易地控制骨骼的弯曲，但是通常不能直接控制骨骼两端的旋转，这时就需用使用 IK 的扭曲（Twist）功能来控制对象。下面我们用一个简单的例子来说明这个用法。

（1）打开场景文件 "Twist1.mb"（见图 1.4.19）。

（2）打开 IK 的详细通道栏，启用其 Twist（扭动）开关，并且做如图 1.4.20 所示设置。

（3）转动两个控制的圆圈，我们可以看到 IK 的扭动效果，如图 1.4.21 所示。

1.4.7　簇控制的 IK 曲线工具

在实际角色装配中，因为 CV 点控制很不方便，而且 CV 点不能与其他控制器产生约束关系，也不可以 Key 帧，所以常常会对 CV 点添加簇变形器，通过簇来控制驱

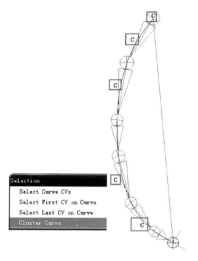

图 1.4.22 图 1.4.23

动曲线，具体方法是：选择驱动曲线，执行 Surface/Edit Curves/Selection/Cluster Curve 命令，这样就会整体创建并且显示簇。也可以选择一个或者几个 CV 曲线点，单独创建簇，如图 1.4.22 所示。

IK 曲线工具在动物脊椎部分是应用最多的，但是簇旋转是不好操作的，而脊椎部分又往往需要有较好的旋转，所以通常会采取一些办法来控制脊椎的旋转，一般有下面三种方法：

（1）把所有的 CV 点整体创建簇，通过分配每个 CV 点的权重，来取得较好的弯曲效果（具体见 2.2 基础角色装配的实例讲解）。这种方法是最简单的，弱点是控制不够深入。

（2）以两端的簇来影响中间的簇，用两端的簇来点约束中间的簇。

（3）使用双骨骼来控制簇。也就是添加另一根骨骼来控制簇，通过骨骼的旋转，来控制簇的位移，通过簇的位移，控制 IK 曲线，从而控制原始骨骼的旋转，这种方法比较方便，具体步骤如下：

①打开场景文件"双骨骼 1.mb"，场景中有一个搭建好的骨骼，我们使用 IK 曲线工具控制脊椎骨部分。

②为脊椎骨添加 IK 曲线工具，并执行 Surface/Edit Curves/Selection/Cluster Curve 命令，为 IK 曲线添加簇控制器。移动一下簇，可以发现骨骼已经被簇控制了。

③选择根骨骼，复制整个骨骼链，把所有的簇（子）父子关系给最近新复制的关节（父），如图 1.4.23 所示。

第 1 章

Maya 动画
基础操作

Animation
New Media

Arts

Animation

New Media
Arts

④如图 1.4.24 所示，旋转复制出来的控制骨骼，簇也被控制了。

1.4.8　动力学曲线驱动的 IK 曲线工具

对大多数具有柔性特征的物体来说，簇控制的 IK 手柄工具是非常好用的，它可以非常灵活地手动调节动画。但是，对于一些跟随物体，例如衣服的带子，我们不一定采取手动调整的方法，也可以采取动力学曲线驱动 IK 骨骼链，驱动物体做跟随运动，在某种程度上，这种计算机计算产生的跟随动画，比手动调节的更加真实，具有偶然性，变化丰富，也是经常使用的技巧。具体方法如下：

（1）根据对象添加骨骼。打开场景文件 "hairIK1.mb"，利用骨骼工具添加骨骼，如图 1.4.25 所示。

（2）根据骨骼添加曲线。隐藏模型，使用 EP Curve Tool（EP 曲线工具）在侧视图根据骨骼画一根曲线。并且执行 Dynamics/Hair/Make Selected Curves Dynamic 命令，使这根曲线变成动力学曲线，如图 1.4.26 所示。

图 1.4.24

图 1.4.25

图 1.4.26

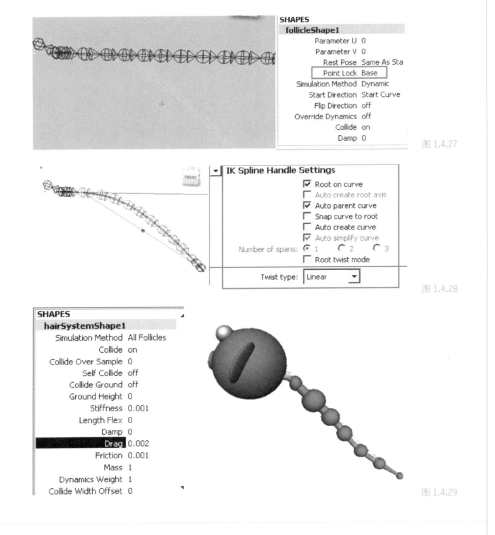

图 1.4.27

图 1.4.28

图 1.4.29

　　(3) 在 OutLiner 窗口中选择 hairSystem1Follicles 组下的 follicle1,打开其通道栏,把曲线设为在基部锁定。播放时间轴,便可以看到曲线具有了动力学特点,如图 1.4.27 所示。

　　(4) 如图 1.4.28 所示,使用 IK 曲线工具(注意图中 IK 工具的设定),加选这个动力学曲线,把它作为 IK 曲线手柄工具的驱动曲线,创建 IK 曲线手柄工具,如果不好选择对象,可以在大纲视图里选择关节和曲线。

　　(5) 利用根骨骼 Key 一个头部的位移动画,播放时间轴,可以看到加了 IK 手柄工具的骨骼随头部做跟随运动。

　　(6) 调整那根动力学曲线的属性,主要是减少阻力和摩擦力,增大曲线的柔性,得到较好的跟随运动的效果,如图 1.4.29 所示。

第 1 章

Maya 动画
基础操作

Animation

New Media

Arts

（7）对模型进行蒙皮和约束，播放动画。

（8）有时候模型会有穿插，需要到曲线的详细属性里，根据控制点修改曲线的柔性（stiffness），使其在根部变得硬一些，不至于发生穿插。具体细节参照场景文件"hairIK8.mb"。

1.4.9　柔性曲线驱动的 IK 曲线工具

柔性曲线驱动的 IK 曲线具有类似于动力学曲线的属性，但是比动力学曲线更加灵活，可以用来制作类似绳索、链条、电线一类的具有柔性的物体的动画，具体操作步骤可参照如下示例。

（1）创建骨骼，根据骨骼创建 EP 曲线，如图 1.4.30 所示。

（2）利用 IK 曲线工具，选择骨骼和曲线，使用绘制的曲线创建曲线 IK 手柄工具，如图 1.4.31 所示。

（3）选择曲线，执行 Dynamics/Soft/Rigid Bodies/Create Soft Body（创建柔体）命令，把曲线转化为柔体，如图 1.4.32 所示。

（4）再选择这个曲线，执行 Dynamics/Soft/Rigid Bodies/Create Springs（创建弹簧）命令，把柔体转化成弹簧，如图 1.4.33 所示。

（5）创建一个 polygon 方体，用来固定骨骼，并测量方体与父骨骼之间的距离

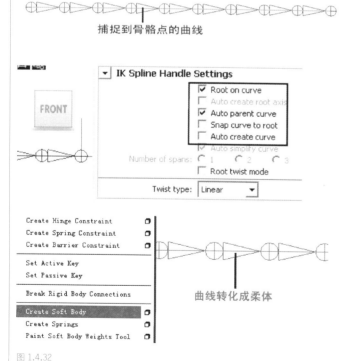

捕捉到骨骼点的曲线

图 1.4.30

图 1.4.31

曲线转化成柔体

图 1.4.32

图 1.4.33

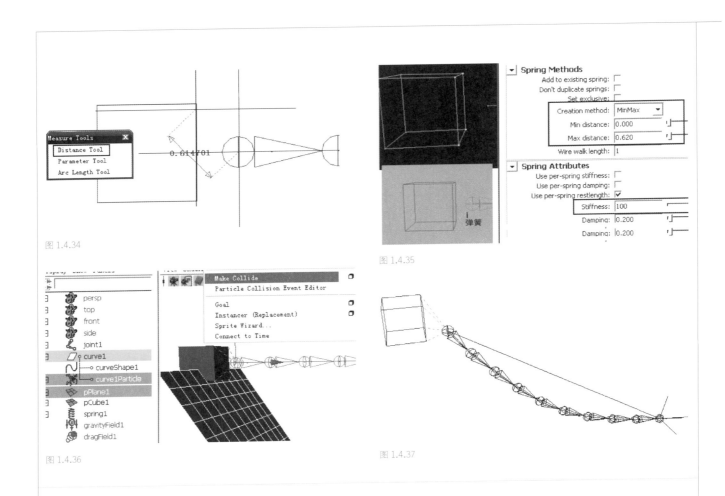

图 1.4.34

图 1.4.35

图 1.4.36

图 1.4.37

（原场景为 0.62），如图 1.4.34 所示。

　　(6) 在大纲视图里选择 curve1Particle ，回到组件级别，选择它的一个粒子，加选多边形的四个顶点，创建弹簧（Spring2），注意弹簧的创建参数。设 Stiffness（柔软度）值为 100，Max Distance（最大距离）略大于 0.62，可以设为 1，如图 1.4.35 所示。

　　(7) 再次选择 curve1Particle，执行 Dynamics/Fields/Drag 和 Dynamics/Fields/Gravity 命令，为粒子添加阻力场和重力场，并设阻力强度（Magnitude）为 10。

　　(8) 播放时间轴，可以看到骨骼的动力学效果。

　　(9) 再为曲线的粒子添加一个碰撞对象，创建一个 polygon 平面。在大纲视图中先选择 curve1Particle，加选平面，执行 Dynamics/Particles/Make Collide（创建碰撞）命令，如图 1.4.36 所示。

　　(10) 播放动画，可以看到撞击和反弹的效果都比较好。

　　(11) 再为方块 Key 一段动画，效果如图 1.4.37 所示。

由上可以看到这些动力学曲线驱动的样条 IK 工具都有不错的效果，可以用来控

制一些跟随物体的动画，具体效果请参考场景文件"rouxing6.mb"。

1.4.10　IK 与 FK

FK 其实就是动画的骨骼系统本身，骨骼都是以父级骨骼来控制子级骨骼的，这是正常的顺序，但是有时候需要用子级别的骨骼反过来影响父级骨骼的运动，就需要使用 IK。

在一个运动过程中，尤其是上肢的运动，经常需要做手部的翻转运动，或者做上臂的回环运动，使用 IK 是不太方便的，需要使用 FK 来完成，这就涉及一个常见的问题，即 IK 与 FK 的转换问题。

IK 与 FK 的转换需要使用 IK 的 IK blend（IK 与 FK 切换）参数。当 IK blend 值为 1 的时候，IK 启用，FK 失效；IK blend 值为 0 的时候，FK 启用，IK 失效。如图 1.4.38 所示。

在实际动画过程中，FK 和 IK 常常不能实现无缝转换，也就是当使用 IK 做动画的时候，FK 的位置与 IK 不同，切换时需要对位，好的装配可以实现这个转换。而实际使用中，需要三套骨骼来进行 IK 和 FK 的无缝切换，装配起来比较麻烦，具体请参考场景文件"IK-FK.mb"。

1.4.11　全身骨骼搭建

（1）打开场景文件"boy_models.mb"，单击执行菜单下 Display/Object Display/Template（模板）命令，模型即被锁定，如图 1.4.39 所示。

第 1 章
Maya 动画
基础操作

Animation
New Media

Arts

Animation

New Media
Arts

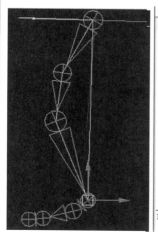

图 1.4.38

图 1.4.39

（2）选择对象，单击通道栏右下角创建层的图标 （见图 1.4.40），通过图层也可以达到同样效果。

（3）为角色搭建骨骼时，一般先从腿部骨骼开始。单击 Skeleton 菜单下的 Joint Tool（关节工具）命令，在侧视图中创建好骨骼，然后到前视图中将骨骼移动至角色的腿部位置，如图 1.4.41 所示。最后结合多个视图对骨骼进行调整，使其与角色的腿部结构尽量吻合。

（4）回到侧视图，由下往上创建出脊椎直至头顶的骨骼，如图 1.4.42 所示。

再回到前视图，创建的骨骼应如图 1.4.43 所示。

图 1.4.40

图 1.4.41

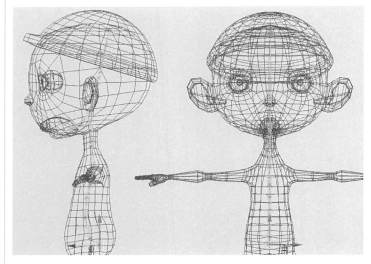

图 1.4.42

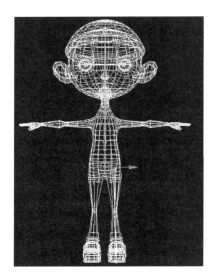

图 1.4.43

第 1 章

Maya 动画

基础操作

Animation

New Media

Arts

Animation

New Media

Arts

图 1.4.44

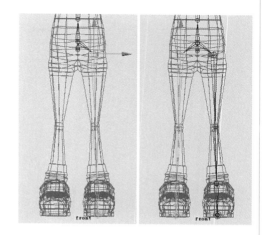

图 1.4.45

图 1.4.46

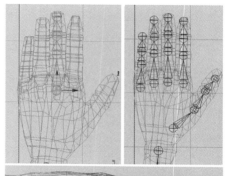

图 1.4.47

(5) 接下来连接腿部与上身的骨骼,先选中腿部的根关节,然后按住 Shift 键加选上身的根关节,执行快捷键 P,骨骼即被连接,如图 1.4.44 所示。

(6) 右腿的骨骼可以通过左腿镜像复制过去。选中左腿骨骼,执行 Skeleton/Mirror Joint 后面的小方框,打开镜像骨骼窗口,设置好镜像平面,一般都是选择 YZ 平面,由 +X 镜像到 −X 轴,图 1.4.45 所示为镜像前后的骨骼。

(7) 结合前视图和顶视图创建出肩部至手腕的骨骼,如图 1.4.46 所示。

(8) 分别创建出每根手指的骨骼,然后在前视图中调整骨骼的位置,如图 1.4.47 所示。此时骨骼的尺寸可能偏大,选中菜单 Display/Animation/Joint Size

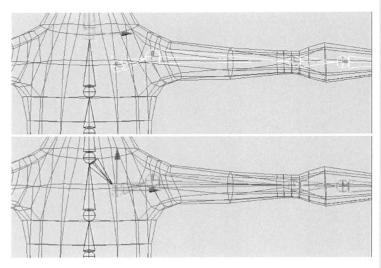

图 1.4.48

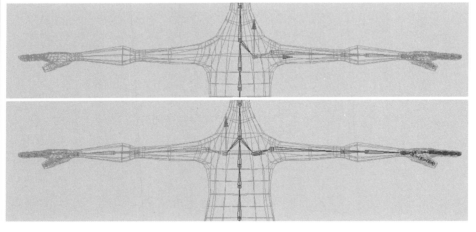

图 1.4.49

图 1.4.50

（关节尺寸），在弹出的面板中将值调小，再连接手指骨头与腕关节。

（9）连接胳膊和身体的骨骼，其操作方式与连接腿部骨骼相同，如图 1.4.48 所示。

（10）回到前视图，将左臂的骨骼进行镜像复制，从而得到右臂的骨骼，其操作方式与镜像腿部骨骼相同，如图 1.4.49 所示。

（11）图 1.4.50 所示为搭建完成后的骨骼。

（12）搭建完骨骼后，一般需要对骨骼的旋转和缩放进行归 0 处理。选择根关节，执行 Modify/Freeze Transformations（位移归 0）命令即可。

第 1 章

Maya 动画
基础操作

Animation

New Media

Arts

Animation

New Media

Arts

需要注意的是，骨骼搭建过程中，一定要结合多个视图对创建的骨骼进行调整，使其与角色的结构尽量相吻合，因为这样会方便后面的权重处理，同时也会使角色在蒙皮后的动作自然一些。

另外，在搭建骨骼时，也可以根据对象的需要，灵活地添加中间骨骼，例如在肘关节和腕关节之间可以添加一个关节，作为手腕旋转的过渡关节，方便蒙皮权重的分配，使手能够比较真实地旋转。有时候还需要一些骨头来控制牙齿和嘴唇的运动，还有舌头，等等，甚至身体的肌肉，面部的表情都可以通过骨骼来控制。

1.5 蒙皮菜单

蒙皮就是将物体的模型绑定到骨骼上，通过骨骼的运动来带动模型的变形。图 1.5.1 所示为 Maya 的 Skin（蒙皮）菜单。

1.5.1 平滑蒙皮（Smooth Bind）

平滑蒙皮使每个蒙皮点同时受到几根关节的影响，从而让模型在变形过程中保持光滑。单击菜单 Skin/Bind Skin（绑定蒙皮）/Smooth Bind（平滑蒙皮）命令后面的小方块，会弹出 Smooth Bind 命令的参数属性设置窗口，如图 1.5.2 所示。

Bind to（绑定到）：包含 Joint hierarchy（关节层级），Selected Joints（被

图 1.5.1

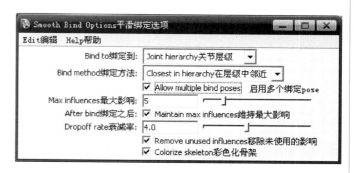

图 1.5.2

选关节）以及 Object hierarchy（物体层级）三项。选择 Joint hierarchy 选项意味着将模型绑定给所选骨骼整个层级中的所有骨骼，假如选择了整个骨骼系统的根关节，模型就被绑定到整个骨骼系统，对于一个模型，可以选择几套骨骼的根关节，同时绑定给几套骨骼；Selected Joint 顾名思义就是将模型绑定给已选定的骨骼；Object hierarchy 蒙皮使用并不多。

　　Max influences（最大影响）：用来设置影响每个蒙皮点的关节根数，默认为 5，即每个蒙皮点同时受 5 根关节的影响。这个参数经常需要更改，因为一个点通常不需要受到 5 根关节的影响，受到 3 根关节的影响就比较好了，在蒙皮时，此参数大都设置为 3 或者 4。

　　Dropoff rate（衰减率）：每根关节对其蒙皮点的影响是有强弱之分的，离关节近的蒙皮点受到的影响强，离之远的则弱，此参数用来设置蒙皮点受影响强度衰减的速率。对于肌肉变化大的模型，这个参数值需要设置得大一些。

1.5.2　刚性蒙皮（Rigid Bind）

　　同平滑蒙皮相比，刚性蒙皮使用较少一些，主要应用于类似有机器人特点的角色上，也就是对于在运动过程中肌肉变化很少的对象——最典型的是那些细胳膊细腿的瘦的角色，适合使用刚性蒙皮。

　　刚性蒙皮与平滑蒙皮的差别可以参照图 1.5.3。

　　需要注意的是，平滑蒙皮通过刷权重，也可以达到刚性蒙皮的效果，而刚性蒙皮的可控性相对较弱，所以大都采取平滑蒙皮的方式。

　　绑定蒙皮的方法很简单，先选择骨骼根关节，按住 Shift 键加选模型，执行 Skin/Bind Skin/Smooth Bind（平滑绑定）命令即可。绑定成功后模型的颜色变为紫色，如图 1.5.4 所示。

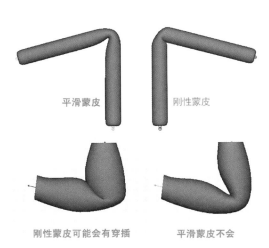

平滑蒙皮　　　刚性蒙皮

刚性蒙皮可能会有穿插　　　平滑蒙皮不会

图 1.5.3

图 1.5.4

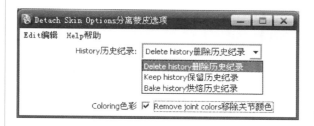

图 1.5.5

图 1.5.6

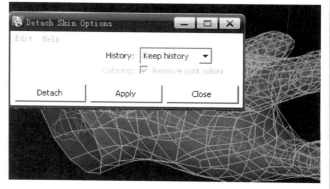

图 1.5.7

第 1 章

Maya 动画
基础操作

Animation

New Media

Arts

Animation

New Media

Arts

1.5.3 分离蒙皮（Detach Skin）

所谓分离蒙皮是针对已经 Skin 的模型来说的，也就是将已经完成的 Skin 取消，分离蒙皮有三种方式，如图 1.5.5 所示。

Delete history（删除历史记录）：是指将模型恢复到 Skin 之前的状态。

Keep history（保留历史记录）：是指保留已经刷好的权重信息，分离蒙皮在对骨骼进行修改后继续沿用已有权重。这是非常有用的属性。

Bake history（烘焙历史记录）：是指对历史记录进行烘焙。该属性很少用到。

很多时候，我们已经刷好了权重，才发现骨骼的设置并不合理，或者模型需要改动。解决这些问题的方法便是在不改变模型拓扑结构的情况下，先分离蒙皮，修改骨骼和模型，然后再次绑定，原始蒙皮记录就被重新载入。这样可以避免重新分配蒙皮权重，节省大量的时间。

◎保留历史记录的分离蒙皮实例

（1）打开场景文件 "skinbreak1.mb"，场景中有一个刷好蒙皮权重的手模型，如图 1.5.6 所示。

（2）但是我们发现手腕关节的轴向不对，而且大拇指的模型不太好。因此，接下来就需要选定手模型，执行 Detach Skin （分离蒙皮）的 Keep history（保留历史记录）项，分离蒙皮，如图 1.5.7 所示。

图 1.5.8

（3）修改好模型和骨骼轴向后，重新选择模型和骨骼，执行 Skin/Bind Skin/Smooth Bind 命令，再次动画手部骨骼，就可以看到模型已经较好地继承了之前的蒙皮。

1.5.4　蒙皮权重（Skin Weights）

完成绑定后，如果皮肤变形的效果不理想，可以通过修改蒙皮权重来调整。平滑蒙皮中修改权重的方式有三种：一是使用绘制蒙皮权重工具（Paint Skin Weights Tool）直接绘制修改权重；二是使用 Window（窗口）菜单里的 Component Editor（组件编辑器）修改蒙皮点的权重；三是使用封套修改权重。

1.　使用绘制蒙皮权重工具（Paint Skin Weights Tool）修改权重

具体步骤如下：

（1）选中蒙皮后的模型。

（2）单击 Skin/Edit Smooth Skin（编辑平滑蒙皮）/Paint Skin Weights Tool（绘制蒙皮权重工具）后面的小方框，弹出绘制蒙皮权重工具的属性设置窗口，如图 1.5.8 所示。

（3）此时被选中的蒙皮物体变成黑白灰显示模式，如图 1.5.8 所示。黑、白、灰分别表示蒙皮权重值的大小：黑色表示完全不受影响，白色表示完全受影响，灰色表示介于二者之间。

（4）调整 Brush（笔刷）栏中笔刷的 Radius（半径）大小（快捷键 B 配合鼠标左

第 1 章

Maya 动画
基础操作

Animation
New Media

Arts

Animation

New Media

Arts

键也可以调整笔刷的半径），以及 Paint Weights（绘制权重）栏中 Value（改变值）的大小，然后直接在模型上修改权重，注意 Value 通常不要超过 0.5，这样可以保证涂刷得到比较好的控制。

（5）调整 Brush 栏中的 Opacity（笔压力）强弱，笔的压力功能类似 Value 的控制作用，可以调节一次涂刷的影响的强弱。

（6）有四种描绘的方式可以交替使用：

Replace（替代）：使用笔刷设定的值替代默认值。

Add（增加）：增加所选骨骼的权重（这种方式使用最多）。另外，需要注意的是，要减少某根骨骼的权重，通常的方法是增加临近骨骼的权重，而不是直接减少该骨骼的权重。

Scale（缩放）：整体缩放所选骨骼的当前权重，通常可以用来减小权重。

Smooth（光滑）：根据笔刷半径大小，使临近骨骼的权重与所选骨骼的权重进行平均分配的计算，使权重变得光滑。

2. 使用 Component Editor（组件编辑器）修改权重

在给身体上某些部位刷权重时，可以先利用 Component Editor（组件编辑器）消除明显错误的权重，再用笔刷调节会更方便快捷。

如图 1.5.9 所示，在平滑蒙皮后，由于手指骨骼比较靠近，手指之间会相互影响。

要消除手部其他骨骼对食指的错误影响，首先需要选择食指上的点，执行 Window/General Editors/Component Editor 命令，打开组件编辑器，找到 Smooth Skin 选项卡，将非食指的骨骼所属栏下的值改为 0，如图 1.5.10 所示。这样食指上的点就只会受到食指骨骼的影响了。

这里需要注意的是，因为手指模型之间十分靠近，所以不好准确选择食指的控制点。我们可以先选择指尖的几个控制点，然后执行 polygon 菜单下的 Select/Grow

图 1.5.9

Component Editor							
Options Layout Help							
Polygons	AdvPolygons	Weighted Deformer	Rigid Skins	BlendShape Deformers	Smooth Skins	Springs	Part
	body_index_fi	body_index_fi	body_index_fi	body_index_fi	body_little_fin	body_mid_fing	b
Hold	off	off	off	off	off	off	
bodyShape							
vtx[2462]	0.489	0.496	0.011	0.001	0.000	0.000	
vtx[2463]	0.493	0.493	0.010	0.001	0.000	0.000	
vtx[2464]	0.400	0.578	0.018	0.001	0.000	0.000	
vtx[2465]	0.362	0.619	0.017	0.001	0.000	0.000	
vtx[2466]	0.496	0.496	0.006	0.001	0.000	0.000	
vtx[2467]	0.429	0.542	0.024	0.002	0.000	0.000	
vtx[2468]	0.494	0.497	0.007	0.001	0.000	0.000	
vtx[2469]	0.410	0.558	0.027	0.002	0.000	0.000	
vtx[2471]	0.000	0.000	0.000	0.001	0.000	0.488	
vtx[2472]	0.481	0.503	0.012	0.001	0.000	0.000	
vtx[2473]	0.332	0.647	0.019	0.001	0.000	0.000	

图 1.5.10

Selection Region 和 Shrink Selection Region（快捷键 ">" 和 "<"）命令，来扩大和减小选择范围，从而快速、准确地选取食指控制点，如图 1.5.11 所示。

3. 使用封套修改权重

组件编辑器调节明显的权重错误，效率是比较高的。Maya2011 新增了交互式蒙皮（Interactive Skin Bind）方式，如果使用这种方式蒙皮，组件编辑器的作用则可以被封套替代。具体步骤如下：

（1）打开场景文件 "skin2011-1.mb"。

（2）选择手模型，加选手模型的根骨骼，执行 Skin/Bind Skin/Interactive Skin Bind 命令，采用封套蒙皮的方式绑定对象，绑定完成效果如图 1.5.12 所示。

（3）绑定完成之后，如图 1.5.13 所示，左边工具栏会出现封套的选择图标，使用 Q 键切换回自由选择，单击该图标，或者使用快捷键 Y，切换到封套选择。

（4）旋转手指关节，会发现有部分手指权重互相干扰，如图 1.5.14 所示。

（5）使用快捷键 Y，切换到封套模式，选择相应关节，该关节的权重封套会自动显示。使用封套上的几根线，可以调整封套形状，使用移动工具移动封套的位置，则权重也随着被调整，如图 1.5.15 所示。由此可以看到，过去由组件编辑器完成的工作，被封套快速简化了。

（6）封套调整不能完全替代组件编辑器，这是因为：一方面，使用封套调整也会出现一些问题，需要结合组件编辑器和笔刷工具一起使用；另一方面，有时候，比如在分配上唇与下唇的权重时，组件编辑器效率更高。总之，究竟选择哪种方式

快捷键 ">" 加选

图 1.5.11 图 1.5.12

图 1.5.13

图 1.5.14

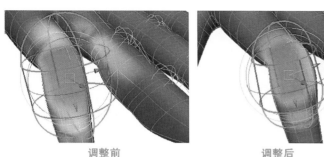

调整前 调整后

图 1.5.15

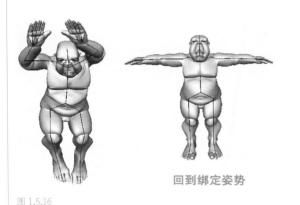

回到绑定姿势

图 1.5.16

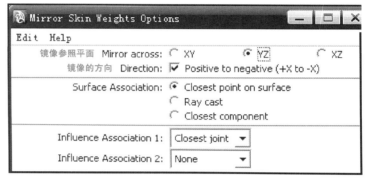

图 1.5.17

第 1 章

Maya 动画
基础操作

Animation

New Media

Arts

Animation

New Media

Arts

分配权重，需要根据模型蒙皮的变化来灵活变通。

1.5.5 回到初始绑定姿势（Go To Bind Pose）

在蒙皮刷权重的时候，经常需要调整骨骼的位置，以观察其影响的范围。选择骨骼组的任一关节，执行 Skin/Go To Bind Pose 命令，可以使已经做过位移变化的骨骼回到初始的绑定姿势，如图 1.5.16 所示。

1.5.6 镜像蒙皮权重（Mirror Skin Weights）

当对象的左右两边具有比较对称的拓扑结构时，可以使用 Mirror Skin Weights 命令，先刷好权重的一面，镜像复制另一面的权重，但是在镜像蒙皮权重之前，一定要确保骨骼回到最初绑定姿势。

单击 Skin/Edit Smooth Skin/Mirror Skin Weights 后面的小方框，弹出镜像蒙皮权重设定窗口，如图 1.5.17 所示。

Mirror Across（镜像参照平面）：XY、YZ、XZ 三个选项分别代表了空间的三个维度，通常选择 YZ，也就是意味着，对象在 +X 轴和 −X 轴之间进行镜像。

Direction（镜像的方向）：确认是从左到右镜像，还是从右到左镜像。

1.5.7 拷贝蒙皮权重（Copy Skin Weights）

拷贝蒙皮权重就是将现有模型的蒙皮权重复制到一个新的蒙皮对象中，主要应用于两种情况：

一是当分配好权重后，发现模型有问题，需要重新修改模型，这时就可以将原始模型复制后进行修改，修改完成后，再将修改后的模型蒙皮到原始骨骼上，然后将原始蒙皮权重快速复制给修改后的模型。

二是当模型有几层同时蒙皮在相同骨骼上时，例如，角色穿着衣服，并且衣服也被同样蒙皮，这时就需要使用这个命令，把身体的蒙皮权重复制给衣服，保证在对象运动过程中，衣服和身体减少穿插。

拷贝蒙皮权重时需要有两个蒙皮对象，最好两个对象都处在世界坐标轴原点，选择基础对象，加选新的目标对象，执行 Skin/Edit Smooth Skin/Copy Skin Weights 命令，即可较好实现蒙皮权重的转移。

对于初学者来说，在刷好权重之后，经常发现角色有不合理的地方，这时就会比较多地用到这个命令，因此要注意熟练掌握。

图 1.5.18

1.5.8 增加影响（Add Influence）

要想得到较好的运动变形效果，单靠骨骼蒙皮是不够的。在做肌肉的屈伸变形的时候，可以考虑使用增加影响物体（Add Influence）功能。

◎增加影响物体实例

（1）创建一个平滑蒙皮对象，模型的精度要高一些，如图 1.5.18 所示。

（2）创建一个 nurbs 球体（见图 1.5.19），并且选择蒙皮对象，加选该球体，执行 Skin/Edit Smooth Skin/Add Influence 命令，为这个对象增加影响物体。

（3）选择影响物体，加选中间那节骨头，然后使用快捷键 P，把影响物体（子）父子关系给中间那节骨头（父），然后旋转这节骨头，这时并没有看到影响物体的作用。再选择影响物体，缩放该物体，就可以看到蒙皮对象产生了类似肌肉的变形，如图 1.5.20 所示。

（4）影响物体和骨骼一样可以被分配自己需要的权重，合理地安排影响物体的位置和权重，可以得到比较好的变形效果。如果同时在影响物体的缩放和中间那根骨骼的 Z 轴旋转之间添加驱动关键帧，那么当骨骼弯曲时，影响物体就会扩大，骨骼伸直时，影响物体缩小，从而可以实现在旋转关节的时候，肌肉自动缩放。具体方法请参照有关驱动关键帧的部分。

图 1.5.19

1.5.9 高效编辑蒙皮权重技巧

刷权重是一项很繁琐的工作。初学者往往会发现，权重总是不听使唤，难以分配。其实，我们只要注意以下几个问题，刷权重就很容易了。

第 1 章

Maya 动画
基础操作

Animation

New Media

Arts

Animation

New Media

Arts

弯曲后间隙太大

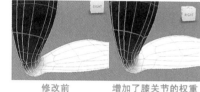

修改前　　增加了膝关节的权重

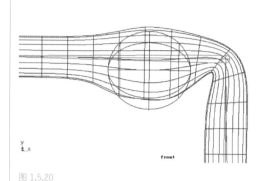

图 1.5.20　　　　　　　　　　　图 1.5.21

（1）默认权重一般是比较合理，比较均匀的，应该在默认权重的基础上进行修改，不要推倒重来，否则很不容易分配好权重。

（2）在蒙皮时，灵活调整平滑蒙皮的最大影响值（Max Influences），一般设为 4 就可以了（默认是 5）。

（3）刷权重时，通常需要先绘制一边，然后使用镜像权重工具，镜像蒙皮权重。在镜像之前，一定要选择骨骼，执行 Skin/Go To Bind Pose 命令，回到默认绑定姿势，否则就会出现比较奇怪的镜像结果。

（4）平滑蒙皮后，可以先执行 Skin/Edit Smooth Skin/Prune Small Weights（剪除较小蒙皮权重）命令，去除一些不必要的权重。然后，再利用 Component Editor 消除明显错误的权重，最后使用笔刷绘制权重。

（5）在绘制权重时，要减去某骨骼的权重，通常的方法是增加它临近骨骼的权重，而不是直接减少该骨骼的权重。一般不要使用 Flood（整体分配）命令，同时也要比较小心使用 Smooth（光滑）命令，这些都可能影响你已经绘制好的权重。

（6）最好在骨骼建好而未装配控制器之前蒙皮，这样相对比较容易刷权重，因为可以比较方便地使骨骼回到绑定姿势。

（7）在膝关节和肘关节、手指关节这些经常弯曲的地方，默认权重通常太过于平均，不利于做弯曲运动，因此，通常需要增加这些关节的权重，使弯曲比较合理，如图 1.5.21 所示。

（8）好的骨骼有利于权重的分配，所以要养成好习惯，注意那些好的角色的骨骼是怎样创建的。无论如何，仅仅靠分配权重，是很难完成一个比较复杂的角色的蒙皮的，需要使用一些其他的方法来配合蒙皮，例如加入融合变形，或者加入影响物体，甚至可以使用 Maya 新增的高级肌肉系统。

1.6 约束菜单

Maya 中的约束可以将一个物体的移动、旋转和缩放限制到另外的物体上。图 1.6.1 所示为 Animation（动画）模块下 Constrain（约束）的菜单面板。

1.6.1 点约束（Point）

点约束是将被约束物体的轴心点固定到约束物体的轴心点上，通常用来固定物体，使得约束物体与被约束物体之间保持相对静止的位置关系。

创建约束的方法都是先选择约束物体，再加选被约束物体，执行相应的约束命令。单击菜单 Constrain/Point（点约束）命令后面的小方块，打开 Point 命令的参数属性设置窗口，如图 1.6.2 所示。

Maintain offset（维持偏移）：设置创建约束后是否保持约束物体与被约束物体之间的位置关系。不勾选此项，在创建点约束后，被约束物体将会移动到约束物体的轴心点上。勾选此项，创建点约束后，它们之间的位置关系将会得到保持。

Constraint axes（约束轴）：选择在创建点约束后是约束三个轴向的位置还是只约束部分轴向的位置。默认 All 选项被勾选，即约束三个轴向的位置。

进行参数设置后，单击 Add（添加）按钮结束创建，如图 1.6.3 所示。

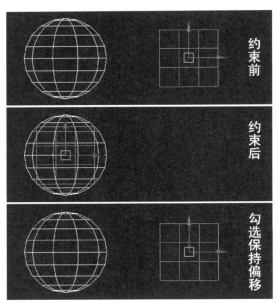

图 1.6.3

```
Constrain约束                          ×
Point.............. 点                 □
Aim................ 目标               □
Orient............. 方向              □
Scale ............. 缩放              □
Parent............. 父子约束         □

Geometry........... 几何体           □
Normal............. 法线             □
Tangen............. 切线             □

Pole Vector........ 极向量           □

Remove Target...... 移除目标         □
Set Rest Position... 设置静止位置
ModifyConstrainedAxis修改约束轴...
```

图 1.6.1

```
Point Constraint Options点约束选项        _ □ ×
Edit编辑  Help帮助
Maintain offset维持偏移: □
   Offset偏移: 0.0000    0.0000    0.0000
Constraint axes约束轴: ☑ All全部
                      □ X      □ Y      □ Z
   Weight权重: 1.0000    ───────□
```

图 1.6.2

三维动画设计——动作设计

第 1 章

Maya 动画
基础操作

Animation
New Media

Arts

Animation

New Media
Arts

创建 Point 约束后，会产生一个约束节点，此节点为被约束物体的子物体，在 Outliner 窗口中选择该节点，通道栏中会列出它的属性，如图 1.6.4 所示。我们可以通过修改属性栏中约束节点的属性值来改变约束影响。另外，在创建每一个约束后都会产生相应的约束节点，且位置、属性基本相同，此处就不再赘述。

1.6.2　目标约束（Aim）

目标约束是以一个物体的移动来控制另一个物体的方向变化。就好比一个人的头不动，看一只蝴蝶从眼前飞过，此时蝴蝶就是约束物体，而眼球就是被约束物体。因此，目标约束常常被用于控制角色眼球的动画，如图 1.6.5 所示。

创建目标约束的方法和创建点约束类似。图 1.6.6 所示为目标约束的示例。图中球体为约束物体，长方体为被约束物体，长方体的方向随着球体位置的改变而发生变化。

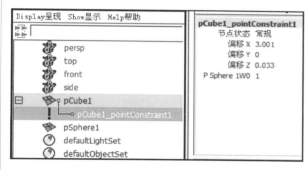

图 1.6.4

图 1.6.5

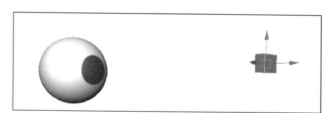

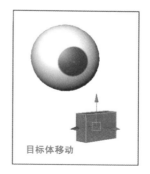

图 1.6.6

1.6.3　旋转约束（Orient）

旋转约束是以一个或者多个物体的旋转控制另外的物体旋转的变化，也被称为方向约束。

创建旋转约束的具体方法和前面创建其他约束方法一样，都是先选择约束体，再选择被约束对象，执行具体约束命令。如图 1.6.7 所示，Locator（定位器）自身的旋转控制着头像的旋转。

1.6.4　缩放约束（Scale）

缩放约束是以物体自身的比例控制另外的物体比例的变化，在角色动画中常用于控制角色大小的变化，如图 1.6.8 所示。

1.6.5　父约束（Parent）

父约束是让约束物体同时控制被约束物体的移动和旋转，但它不是 Point（点约束）与 Orient（旋转约束）的综合。使用 Orient 约束，被约束物体是根据自身的轴心点来旋转，而使用 Parent 约束，被约束物体则是根据约束物体的轴心点来旋转，如图 1.6.9 所示。

图 1.6.7

图 1.6.8

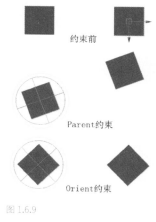

约束前

Parent约束

Orient约束

图 1.6.9

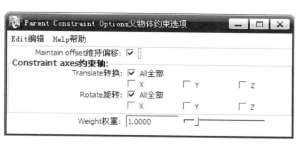

图 1.6.10

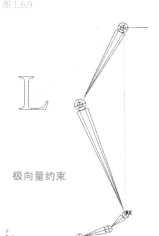

极向量约束

图 1.6.11

　　单击菜单 Constraint/Parent（父约束）命令后面的小方块，打开父约束属性设置窗口，如图 1.6.10 所示。

　　Translate（转换）：选择在创建父约束后是约束三个轴向的移动还是只约束部分轴向的移动。

　　Rotate（旋转）：选择在创建父约束后是约束三个轴向的旋转还是只约束部分轴向的旋转。

1.6.6　极向量约束（Pole Vector）

　　极向量约束使用很具体，主要用来配合 IK 手柄一起约束生物的膝关节和肘关节，当这些关节被极向量约束后，该关节会指向约束对象，这样可以有效控制膝盖关节的方向，防止膝盖反转，如图 1.6.11 所示。

第 1 章

Maya 动画

基础操作

Animation

New Media

Arts

Animation

New Media

Arts

1.6.7　表面吸附（Surface Attach）

　　Surface Attach（表面吸附）专门用来把对象固定在模型表面的一点，例如在鱼的腮边连接一根触角，这个触角就可以通过这个约束，被固定在需要的位置。

　　使用表面约束时需要选择 polygon 模型上的相交于一点的两根连续边，执行 Muscle/Bonus Rigging/Surface Attach 命令，就会在这个相交点产生一个定位器，然后把需要固定的对象（子），父子关系给定位器（父）就可以了。如果是 nurbs 物体，则选择曲面上的任意一点，执行该命令，产生同样的结果，如图 1.6.12 所示，具体效果请参照场景文件"surface-attach.mb"。

　　需要注意的是，表面约束是 Maya 2008 新增的功能，不在约束菜单下，而在肌肉（Muscle）菜单下，需要在插件管理器中加载。

1.6.8　删除约束（Remove Target）

　　需要对已创建的各种约束进行删除时可以使用这个命令。

　　(1) 单击菜单 Constrain/Remove Target（移除目标）命令后面的小方块，打开 Remove Target 属性设置面板，如图 1.6.13 所示。

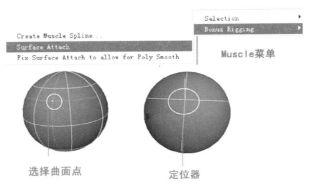

图 1.6.12

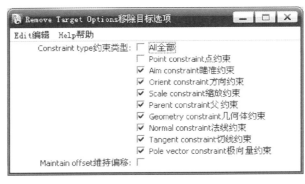

图 1.6.13

第 1 章

Maya 动画
基础操作

Animation

New Media

Arts

Animation

New Media

Arts

　　Constraint type（约束类型）：选择要删除的约束类型，默认 All 选项被勾选，即删除所有约束。取消勾选 All 选项，则可选择需要删除的约束类型。

　　选择约束物体，然后加选被约束物体，在 Remove Target Options（移除目标选项）面板中取消 All 选项，勾选需要删除的约束类型，单击 Remove（移除）按钮，该约束即可被删除。直接勾选 All 选项删除所有约束后，会将该组物体间的所有约束类型全部删除。

　　（2）另一种方法是直接在 Outliner 窗口中，选择被约束物体的约束节点，按 Delete 键删除。

第 2 章

角色装配

2.1　装配基础

2.1.1　组（Group）

　　在 Maya 中，组是一个重要的部分，组有很多用法。其他软件中的组，一般是为了把很多的对象放在一起，便于整体位移，或者简化管理。Maya 中的组除了具有上述功能外，还有很多特殊的用法。

　　（1）可以转换轴心点。一个对象一般只具有一个轴心点，但是，有时候这个属性很不利于运动变化，例如，一个在地面滚动的方盒子，每次都是沿着不同的棱在滚动，其运转运动的轴心点在不停地从一条棱变到下一条棱。在 Maya 中一个对象的轴心点的变化是不能被 Key 的，也就是说，在一段动画中，一个对象的轴心点是固定的，要改变轴心点，则需要对对象打组，同样是这一个对象，不同的组可以具有不同的轴心点。另外，对对象打组，可以把物体的轴心点自动设置到世界坐标轴的原点，这样有利于镜像复制等很多操作。

　　（2）可以增加控制层级。一个对象其位移属性的控制是唯一的，例如，你不可能对一个球的移动属性同时打两个关键帧，因为这个球只有一个控制层级，而如果把这个球打组，就增加了一个控制层级，就像一个物体又增加了一根背带。举个例子：在场景中创建一个球，先对其 Key 一段动画，后来发现球放的位置不对，这时我们可以对球打组，然后把球组移到所需要的位置，而球的动画并没有改变。

　　这个属性在角色装配中应用非常普遍，很多控制器都可能同时受到几个对象的控制，当出现这个问题的时候，组就增加了一个新的控制层级。

　　（3）可以冻结对象的数据，也就是把对象的所有通道栏的位移属性归 0。有时候有些控制器默认数值不是 0，这样 Key 动画很不方便，不容易找到起始位置，这时可以对该控制器打组，然后对组进行操作，就没有问题了。

2.1.2　连接编辑器（Connection Editor）

　　属性连接是 Maya 的对象互相产生影响的有效方式之一，也是简化控制器的有效办法。产生连接的属性，在数值上是相等的。比如一个小球的 X 轴向的旋转被连接到一个方块的 Y 轴向的移动，就表示，方块在 Y 轴向上移动多少，小球在 X 轴向上就旋转多少。连接的具体步骤如下：

第 2 章

角色
装配

Animation
New Media

Arts

Animation

New Media

Arts

（1）在场景中分别建一个小球和一个方体。

（2）执行 Window/General Editors/Connection Editor 命令，打开连接编辑器，如图 2.1.1 所示。

（3）窗口左边是连接的主导对象，窗口右边是连接的受控制对象。选择主导对象，单击"Reload Left"按钮，可以导入主导对象，它的可连接属性显示在左栏；选择被连接对象，单击"Reload Right"按钮，可以导入受导对象，它的可连接属性显示在右栏。

（4）在左栏中单击选中主导属性，然后在右栏中单击受导属性，则连接成功。再次单击则取消连接。对象的属性被连接后，显示为黄色，完全受主导属性控制，并且不可以再编辑。

属性连接的另外一种办法是在 Hypershade 窗口下，通过节点连接。这种办法可以实现更加细致的控制，这需要对 Maya 的节点有比较详细的了解，这里不再展开讲解。

2.1.3 表达式编辑（Expression Editor）

表达式是使对象属性之间发生关系的另一种形式，是对属性连接的一种补充，使用起来更加方便。例如，若要使物体 A 的 X 轴的旋转受控于物体 B 的 Y 轴向的移动，使用表达式就是"A.rx=B.ty；"，这里 A.rx 就是 A. rotateX 的简写，意思是物体 A 的 X 轴向的旋转，B.ty 是 B.translateY 的简写，意思是物体 B 的 Y 轴向的移动，这样就很容易理解这个表达式的意思了。表达式的名称、输入法、大小写都必须准确，不能混淆。

像上述这种属性之间是相等的关系的，可以直接通过连接编辑器对物体之间的属性进行连接，但是，有时候对于需要更加细致地控制的对象，就要使用表达式了，其方法如下：

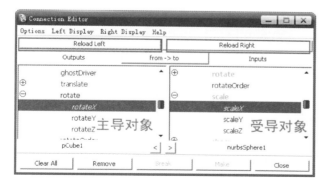

图 2.1.1

（1）选择需要施加表达式的对象，执行 Window/Animation Editors/Expression Editor 命令，打开表达式编辑器，如图 2.1.2 所示，窗口上面显示的是对象的属性列表，下面是表达式输入栏。

（2）在表达式输入栏输入：A.tx=frame*2，单击"Edit"按钮确定，对象的属性被添加表达式后呈现浅紫色（该表达式的意思是物体 A 的 X 轴的位移等于时间线的帧数乘以 2，在输入表达式的时候要使用默认的英文输入法）。

（3）播放时间线，可以看到物体 A 随着时间线的播放，在 X 轴上产生位移。

表达式的变化众多，与数学联系很紧，这里不做深入讲解，大多数动画只需要掌握最简单的部分就可以了。

2.1.4　属性编辑

角色装配的一个很重要的任务就是把分散的有用的属性集中到一个控制器下面，便于选择和管理，这时候就需要用到增加属性和编辑属性功能。具体步骤如下：

（1）在场景中新建一个 polygon 球"qiu"和一个 nbs 圆圈"quan"，我们的目的是要使用"quan"的新增属性 walikX 来控制"qiu"的 X 轴向的位移。

（2）选择"quan"，执行 Modify/Add Attribute（增加属性）命令，弹出增加属性的窗口，根据如图 2.1.3 所示进行设置，单击"OK"按钮确定。

（3）选择对象"quan"，可以看到其通道栏下新增了属性"walikX"，该属性的最

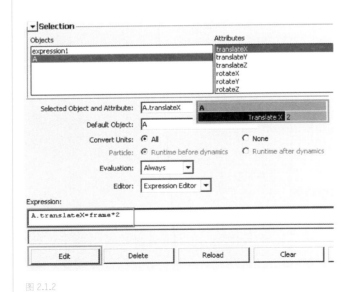

图 2.1.2

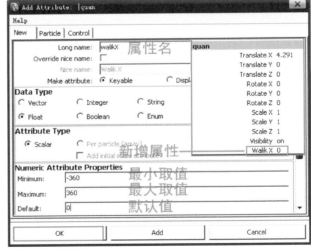

图 2.1.3

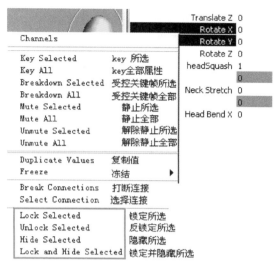

图 2.1.4

第 2 章

角色
装配

Animation

New Media

Arts

Animation

New Media

Arts

小值为 −360，最大值为 360，默认值为 0。这个值现在还没有什么用处。把它与球的 X 轴的位移属性连接起来，让它来控制球的 X 轴的位移，这样这个属性就有用了。需要对球的 X 轴的位移进行动画时，无需选择球，直接 Key 曲线的 "walikX" 属性即可。可以通过这种方式为曲线增加很多属性，通过属性连接、表达式连接、驱动关键帧等多种方式可以把多个对象的多个属性集中到一起，简化选择和管理。具体用法在后面的例子中会逐步说明。

　　在进行属性编辑时，可以增加需要的属性，也可以把不需要的属性隐藏或者锁定。如图 2.1.4 所示，选择物体，在其通道栏的右键菜单里执行 Lock Selected 命令，可以锁定对象属性；执行 Unlock Selected 命令，可以解除被锁定的属性；执行 Lock and Hide Selected 命令，可以锁定并隐藏对象属性。

2.1.5　曲线控制器

　　创建曲线控制器是装配中最常规的手段，创建控制器的目的是把许多分散的属性归结到一起，便于管理、选择和快速调整动画。

　　通常会选取曲线或者文字曲线作为控制器，好的控制器应在外形特征和颜色上都有所区分，以便于团队合作。

　　创建曲线控制器需要注意以下几个问题：

　　(1) 在曲线控制器调整好位置之后，需要把控制器的通道栏属性归零。

　　(2) 在控制器（子）需要父子关系给另外一个对象（父）的时候，控制器的位移属性会改变，这时一般不要使用属性归零的方法，而是要把控制器打组，然后将

组（子）父子关系给另外一个对象（父），这样，虽然组的属性改变了，控制器的位移属性仍然还是 0。

（3）对创建的控制器做旋转操作时，可以直接调节曲线的点来改变曲线的形状特点，使曲线始终保持与世界坐标轴的轴向一致。

2.2 基础角色装配：身体装配

所谓的角色装配是指把角色模型变成很方便控制的动画角色的过程。对于各种不同的角色，装配方法也灵活多样，好的装配可以调出更好的动画。

一般说来，角色装配包括创建骨骼、蒙皮、表情装配和身体装配四个阶段。前面已经介绍了创建骨骼和蒙皮，下面主要在前面的基础上介绍身体装配。

打开场景文件"boy_skin.mb"，我们可以看到场景中，角色已经被蒙皮，现在需要对蒙皮的骨骼进行装配。

2.2.1 腿部装配

一般而言，装配会从腿部开始。首先我们需要给腿部装上三段 IK 手柄链（见图 2.2.1)，目的是为了反向控制腿部和足部的关节。

创建一段反转骨来控制这三段 IK 手柄链，如图 2.2.2 所示。

将这三段 IK 手柄链（子）分别父子关系给反转骨的三个关节（父），如图 2.2.3 所示。

图 2.2.1

图 2.2.2

第 2 章

角色

装配

Animation

New Media

Arts

Animation

New Media

Arts

图 2.2.3

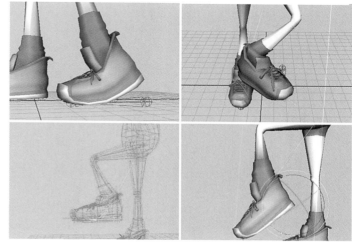

图 2.2.4

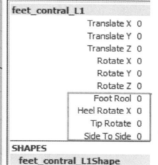

图 2.2.5

　　分别旋转反转骨的各个关节，会发现反转骨能够做出各种脚部的动作了，如图 2.2.4 所示。

　　创建一条足形的曲线，用来作腿部的控制器，方便我们调整动画。曲线创建完成后，给曲线添加一些属性，如 Foot Rool（脚掌旋转）、Heel Rotate（脚踝旋转）、Tip Rotate（脚尖旋转）等对应脚部的动作，如图 2.2.5 所示。

　　然后通过驱动关键帧（set driven key）或者连接编辑器（connection editor）来建立曲线控制器上的属性和脚部的反转骨之间的关系，从而控制骨骼的运动。打开设置驱动关键帧的编辑窗口，选择脚部控制器作为驱动物体，再分别选择反转骨骼的 joint_heel、joint_pad、joint_tip、joint_ankle 作为被驱动对象，依次对应到控制器的 Heel Rotate、Foot_Rool、Joint_Tip、Side to Side 属性。

Foot Roll=0　　　　Foot Roll=10

图 2.2.6

Heel Rotate=10　　Heel Rotate=5

图 2.2.7

Side to Side =10　Side to Side =-10

图 2.2.8

Tip Rotate =-10　Tip Rotate =0

图 2.2.9

图 2.2.10

驱动的关系是 Foot_Rool 驱动 joint_pad 的 RotateX，驱动范围（0，10），驱动结果如图 2.2.6 所示；Heel Rotate 驱动 joint_heel 的 RotateX，驱动范围（-10，10），驱动结果如图 2.2.7 所示；Side to Side 驱动 joint_ankle 的 RotateZ，驱动范围（-10，10），驱动结果如图 2.2.8 所示；Tip Rotate 驱动 joint_tip 的 Ro-tateY，驱动范围（-10，0），驱动结果如图 2.2.9 所示。

做完脚部的驱动关键帧以后，可以调试几个基本的动作，如果发现调试结果不满意，可以再次打开驱动关键帧面板进行修改。

调试抬起脚的动作，会发现膝关节发生了扭曲，如图 2.2.10 所示。

这是因为，IK 手柄链的控制器超过他的起始骨骼时，就会自动发生偏转。解决这个问题的方法是为 leg_con_Ik 添加一个极向量约束：首先创建一个 locator（定位器），也可以创建字符来替代。例如我们可以为左右腿的 IK 手柄链分别创建 "L" 和 "R" 曲线，然后将他们移动至膝关节位置，并将他们冻结（Freeze）。选择 "L"，加选左脚 IK 手柄，执行 Constrain / Pole Vector（极向量约束）命令，为左脚 IK 创建极向量约束，同样方法，为右脚 IK 创建极向量约束，如图 2.2.11 所示。

三维动画设计——动作设计

第 2 章

角色

装配

Animation

New Media

Arts

Animation

New Media

Arts

2.2.2　躯干部分装配

　　该部分可以通过多种方式进行装配，最常用的是通过用 IK Spline Hand Tool（IK 样条手柄链）来创建簇，再用控制器来约束这些簇从而达到控制躯干运动的目的。

　　首先为脊椎创建一段 IK 曲线，段数为 1，如图 2.2.12 所示。

　　其次将样条曲线上的点一起选择并创建一个簇——cluster1，用来控制身体的旋转。再将这四个点创建一个簇——cluster2，用来做髋部的旋转。按照图 2.2.13 所示调整簇的显示位置。

　　进入 IK 驱动曲线的点级别，选择这些点，打开 Window/General Editor/Component（组件编辑器）窗口，在 Weight Deformer 选项卡下，发现四个点的权重均为 1。现在将 cluster1 的值依次设为 0、0.3、0.6、1，将 cluster2 的值依次设为 1、0.6、0.3、0，现在旋转 cluster2 和 cluster1 时会发现脊椎发生比较准确的弯曲，如图 2.2.14 所示。

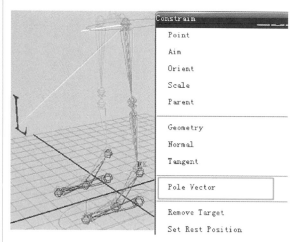

图 2.2.11

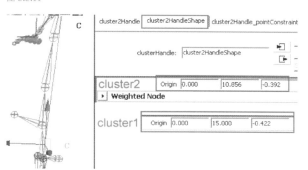

图 2.2.13

图 2.2.12

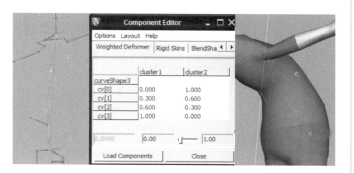

图 2.2.14

但是，髋部的骨骼只能在 Z 轴向上旋转，而不能在 Y 轴向上旋转，这个问题可以通过双骨骼来解决：创建一段骨骼与原骨骼重叠，并分别使用 L_Hip 点约束 L_Leg，R_Hip 点约束 R_Leg，最后把 Hip（子）父子关系给原来的髋关节 body_waist_1（父），如图 2.2.15 所示。

接着创建三根腰部的旋转控制曲线，分别命名为 "Con_hip"、"Con_hip_t" 和 "con_chest_t"，如图 2.2.16 所示，设置好位置，并且冻结（Freeze）其位移属性。

用 Con_hip 对 hip 关节以及 cluste2 进行 Orient constraint（旋转约束）；

用 Con_root 控制器对 cluste2 和 Con_hip 控制器进行 Point constraint（点约束）；

用 Con_chest_t 控制器对 cluster1 进行 Parent constraint；

将控制曲线 Con_chest_t 和 Con_hip（子）父子关系给控制器 Con_root（父）。

2.2.3　手部装配

手部的骨骼装配主要包括手臂的 IK 运动，以及手指的驱动关键帧运动。首先为手臂创建 IK 手柄工具 IK_Arm_L，注意 IK 的结束骨骼在 boy-forearm-L 上，然后选择 IK，执行 Window/Hypergraph: Connections 命令，打开超图窗口，选择末端效应器 effecctor1，回到 Maya 的视图中，按 Insert 键配合鼠标中键将其移动到 boy_wrist_L 关节上，再次按下 Insert 键确定，IK 添加成功，其目的是为了使胳膊的骨头发生比较准确的弯曲，如图 2.2.17 所示。

接下来对手部 IK 做一个极向量约束。先创建一个定位器，将它移动到肘关节的后面，然后选择 IK_Arm_L 手柄，加选定位器，执行 Constraint/Pole Vector（极向量约束），再创建一个曲线控制器，调整好位置之后，使用该控制器对 IK_Arm_L 手柄进行点约束，如图 2.2.18 所示。

再接下来创建手部的控制器。如图 2.2.19 所示，首先创建控制器 con_finger_L，调整好位置之后，冻结其属性。再为它添加六个新的属性分别是 Spead、Thumbfinger、Indexfinger、Middlefinger、Ringfinger、Littlefinger 并设置驱动范围为（0，10）。

执行 Animate/Set Driven Key 命令，选择 con_finger_L，然后单击 "load driver" 将其导入驱动栏；再选择 body_thumb_finger_L1、body_thumb_finger_L2、body_thumb_finger_L3，单击 "Load Driven"，将其导入被驱动栏，就可以对手指设置驱动关键帧了。选择 Driver 栏中的 Thumbfinger，再选择 Driven 栏中的 RotateZ 建立连接关系，如图 2.2.20 所示。

驱动关系如下：con_finger_L=0 时，Thumb finger1、Thumb finger2、Thumb finger3 的 RotateZ 值为 0，单击按钮 "key"，创建第一个关键帧；再设置 con_finger_L=10，body_thumb_finger_L1、body_thumb_finger_L2、body_thumb_finger_

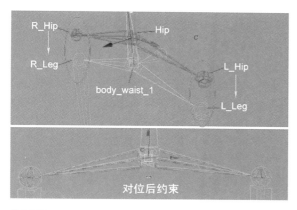

图 2.2.15

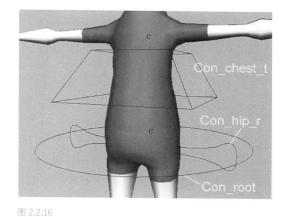

图 2.2.16

图 2.2.18

图 2.2.17

图 2.2.19

图 2.2.20

Animation

New Media

Arts

Animation

New Media

Arts

L3 的 RotateZ 值为 −50，再次单击 "Key" 按钮，做好第二个关键帧，使用同样的方法，依次对其他几根手指做好驱动，如图 2.2.21 所示。

2.2.4　头部装配

如图 2.2.22 所示，首先创建颈部的控制曲线 con_neck，接下来将颈部关节 body_neck_1 的 Rotate 的属性连接到颈部控制器的 Rotate 属性上，为了使得颈部的运动更自然，再将 body_neck_2 关节的 Rotate 属性连接到 body_neck_1，这样，在控制曲线 con_neck 旋转的时候，颈部的两节骨头也都发生旋转。同时，使用 con_neck 曲线对关节 body_neck_1 进行点约束，这样可以控制头的位移。

下颌骨的运动同样可以利用这个方法。首先创建一个控制器 con_mouth，然后将它与 body_jaw_1 关节的 Rotate 属性进行连接：con_mouth.RotateX 连接 body_jaw_1.RotateZ，con_mouth.RotateY 连接 body_jaw_1.RotateX，如图 2.2.23 所示。

由于眼睛的独特运动方式，比较适合运用 Aim Constrain（目标约束）来控制，如图 2.2.24 所示，创建眼球控制曲线 con_eye，选择 con_eye，加选左眼球，执行

图 2.2.21

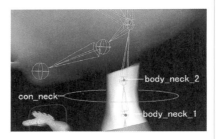

图 2.2.22

图 2.2.23

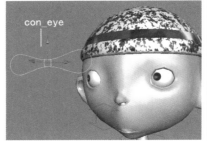

图 2.2.24

第 2 章

角色

装配

Animation

New Media

Arts

Animation

New Media

Arts

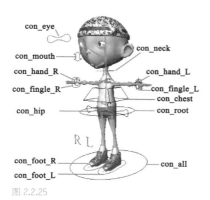

图 2.2.25

图 2.2.26

图 2.2.27

Constrain/Aim（目标约束）命令，同样方法约束右眼球，这样当移动 con_eye 的时候，眼球会跟随曲线旋转，同时眼球会随着头部的运动而运动，因此还需要用控制眼睛的骨骼对眼球进行点约束。

最后将头部的帽子（子）父子关系给关节 body_joint_2（父）。

在所有的控制器都做好之后，需要把各个控制器之间的关系理顺，具体关系如下：

所有控制曲线如图 2.2.25 所示。

头部以上的所有控制器通常都被父子关系给头部的主要控制器 con_neck，也就是 con_eye（子）和 con_mouth（子）父子关系给 con_neck（父）。

胸部以上的控制器 arm_poleL（子）、arm_poleR（子）、con_hand_L（子）、con_hand_R（子）和 con_neck（子），都父子关系给 con_chest（父），或者打组后再进行父子关系，打组的目的主要是使控制器的属性归零。

腰部以上的所有控制器，包括胸部控制器和控制脊椎的两个簇组（子），及控制腰部旋转的控制器 con_hip（子），都要父子关系给上身的主要控制器 con_root（父），如图 2.2.26 所示。

最后再将 con_root（子），连同两个脚部控制器 con_foot_L（子）和 con_foot_R（子），一起父子关系给总的控制器 con_all（父），为了达到同时控制对象的移动和缩放的目的，把所有的 IK 和骨骼也打组父子关系给这个总控制器，如图 2.2.27 所示。

图 2.2.28

图 2.3.1

图 2.3.2

完成的装配如图 2.2.28 所示。具体请参考场景文件 "boy_rig_final.mb"。

2.3 高级角色制作

卡通动画需要有卡通的角色装配，前文示例中装配的角色骨骼是不能拉伸的，而卡通角色常常需要拉伸和变形。Maya 是很适合制作这种拉伸骨骼的，下面我们具体来看制作方法和技巧。

2.3.1 制作 IK 拉伸骨骼

制作 IK 拉伸骨骼的原理是，利用 Maya 的测量工具计算 IK 的总长度，然后将拉伸的总长度平均分配给每个关节在该轴向上的缩放(scale)，简而言之，IK 拉长，每个关节也相应拉伸。具体步骤如下：

(1) 创建一段连续骨骼，并且添加 IK 手柄，如图 2.3.1 所示。

(2) 测量骨骼的总长度。执行 Create/Measure Tools/Distance Tool(测量距离工具)命令，创建一个测量节点，并且使用骨骼的起始关节，点约束起始测量点，IK 手柄点约束另一个测量点。这样可以准确测量 IK 手柄在拉伸时的长度，如图 2.3.2 所示。

(3) 通过每个关节的缩放(scale)来改变骨骼的总长度，scale 值越大，关节越长，整条骨骼链越长。当 IK 的长度大于骨骼链总长度的时候，需要把 IK 手柄的总长度平均分配给每一节关节，保证骨骼和 IK 手柄同比例拉伸。一般可以通过节点连接来实现这个过程，但是通过表达式实现更加简单。

执行 Window/Animation Editors/Expression Editor 命令，打开表达式窗口，为

第 2 章

角色
装配

Animation

New Media

Arts

Animation

New Media

Arts

骨骼创造表达式:

　　if (distanceDimensionShape1.distance/=14.9) { joint1.scaleX=distanceDimen-sionShape1.distance/14.9;

　　joint2.scaleX=distanceDimensionShape1.distance/14.9;

　　joint3.scaleX=distanceDimensionShape2.distance/14.9; }

　　上面是一个 if 语句, 大意是说: 假如 IK 的长度大于或者等于 14.9 的话(if (distanceDimensionShape1.distance/=14.9)), 这三节骨骼在 X 轴向上的缩放值等于 IK 的总长度除以 14.9 的商, 为什么是 14.9 呢? 这是因为这三节骨骼拉直正好是 14.9, 当超过这个值后, 骨骼就要拉伸了, 如图 2.3.3 所示。

　　(4) 现在移动一下 IK 手柄工具, 可以看到, 骨骼已经被拉伸了, 如图 2.3.4 所示。

　　(5) 按照上面的步骤, 做拉伸骨骼是没有问题的, 可是在对骨骼整体缩放的时候会出现变形。接着上一步骤, 我们把骨骼和 IK 工具整体打一个组进行缩放时, 发现骨骼不是等比例缩放的, 如图 2.3.5 所示。

　　(6) 之所以出现上述问题, 是因为骨骼本身和测量节点的值都在参加缩放, 要准确地实现缩放效果, 必须消除骨骼本身的缩放。我们在表达式编辑器里对表达式

图 2.3.3

图 2.3.4

图 2.3.5

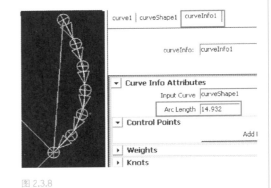

图 2.3.6 图 2.3.7 图 2.3.8

做如下修改:

　　　　if (distanceDimensionShape1.distance/=14.9*group1.scaleY)
　　{ joint1.scaleX=distanceDimensionShape1.distance/ (14.9*group1.scaleY) ;
　　joint2.scaleX=distanceDimensionShape1.distance/ (14.9*group1.scaleY) ;
　　joint3.scaleX=distanceDimensionShape2.distance/ (14.9*group1.scaleY) ; }

　　大意是说，当 IK 的总长度大于或者等于整个组的 Y 轴向缩放值乘以骨骼的总长度的积时，骨骼才开始缩放，这样就消除了骨骼本身的缩放，如图 2.3.6 所示。

2.3.2　制作曲线 IK 拉伸骨骼

　　制作曲线 IK 拉伸骨骼的原理是，利用曲线的曲线信息节点(curveInfo)计算 IK 的总长度，然后利用表达式把拉伸的总长度平均分配给每个关节。具体步骤如下:

　　(1) 制作一段骨骼，并添加线性 IK 工具，如图 2.3.7 所示。

　　(2) 选择曲线，在命令输入行输入 "arclen -ch 1;"，这个是 Maya 调用曲线信息节点(curveInfo)的命令，按快捷键 Ctrl+A 打开详细通道栏，可以找到这个节点，并且可以看到曲线的总长度为 14.932，如图 2.3.8 所示。

　　(3) 执行 Window/Animation Editors/Expression Editor 命令，打开表达式窗口，创建以下表达式:

　　joint1.scaleX=curveInfo1.arcLength/14.932;

　　joint2.scaleX=curveInfo1.arcLength/14.932;

　　joint3.scaleX=curveInfo1.arcLength/14.932; ...

第 2 章

角色
装配

Animation

New Media

Arts

Animation

New Media

Arts

有几根骨骼就加几行。

大意是关节 1 的 X 轴向的缩放值（joint1.scaleX）＝驱动曲线的长度除以其原始总长度的商（curveInfo1.arcLength/14.932;）。

（4）选择曲线，执行 surface/Edit Curves / Selection / Cluster Curve 命令，为曲线点创建一些簇，移动簇就可以看到拉伸的效果了，如图 2.3.9 所示。

（5）同样道理，如果曲线 IK 在拉伸骨骼的组里参加缩放，也要乘以总组的缩放系数。

2.3.3 卡通角色装配

学习拉伸骨骼的制作方法之后，我们就可以在简单装配的基础上，搭建卡通拉伸骨骼了。具体步骤可参照如下示例。

（1）打开上一节装配完成的角色文件 "boy_rig_final.mb"。

（2）拉伸脊椎骨骼。选择脊椎 IK 的控制曲线，在 mel 输入框中输入 "arclen –ch 1;"，按下 Enter 键确定，为曲线调用信息节点 curveInfo1。在该节点下，可以看到控制曲线的基础长度为 6.025，如图 2.3.10 所示。

打开表达式编辑器，创建以下表达式：

body_waist_2.scaleY=curveInfo1.arcLength/（6.025*con_all.scaleY）；

body_waist_3.scaleY=curveInfo1.arcLength/（6.025*con_all.scaleY）；

body_chest_1.scaleY=curveInfo1.arcLength/（6.025*con_all.scaleY）；

body_waist_1.scaleY=curveInfo1.arcLength/（6.025*con_all.scaleY）；

脊椎一共由四节骨骼组成，这四行表达式将对这四节骨骼进行拉伸。如果表达式报错，检查一下骨骼的名字和信息采样节点的名字是否准确。

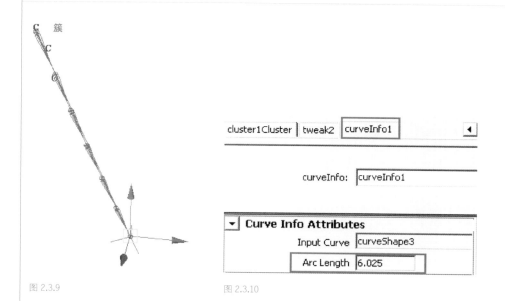

图 2.3.9

图 2.3.10

在表达式创建完成之后，移动胸部的控制器，可以看到，脊椎拉伸已经做好了，如图 2.3.11 所示。

(3) 腿部拉伸。首先执行 Create / Measure Tools / Distance Tool (测量距离工具)命令，创建两个测量距离工具，来测量腿部 IK 的长度。并且使用 joint_ankle_L 和左腿 IK 手柄点约束测量工具的两个定位器，同样方法约束右边测量节点的定位器，主要目的是当拉伸 IK 的时候，测量的距离也相应跟着变化，如图 2.3.12 所示。

打开表达式编辑器，创建以下表达式：

if (distanceDimensionShape1.distance/=8.3*con_all.scaleY){
body_leg_L.scaleY=distanceDimensionShape1.distance/(8.3*con_all.scaleY);
body_lap_L.scaleY=distanceDimensionShape1.distance/(8.3*con_all.scaleY);
body_calf_L.scaleY=distanceDimensionShape1.distance/(8.3*con_all.scaleY);}
else{ body_leg_L.scaleY=1; body_lap_L.scaleY=1; body_calf_L.scaleY=1; }

再次操作脚下的控制器，可以看到骨骼已经被拉伸了，如图 2.3.13 所示。

同样方法创建右脚骨骼的拉伸。表达式大致相同，只是拉伸骨骼的名称不一样罢了。以下是右脚骨骼拉伸的表达式，要注意骨骼和测量节点的名称要根据场景的骨骼名称变化。

if (distanceDimensionShape2.distance/=8.3*con_all.scaleY)
{ body_leg_R.scaleY=distanceDimensionShape2.distance/(8.3*con_all.scaleY);
body_lap_R.scaleY=distanceDimensionShape2.distance/(8.3*con_all.scaleY);
body_calf_R.scaleY=distanceDimensionShape2.distance/(8.3*con_all.scaleY); }
else {body_leg_R.scaleY=1; body_lap_R.scaleY=1; body_calf_R.scaleY=1; }

同样方法可以制作手部拉伸骨骼，也是要注意区分骨骼的名称。这里不再赘述，具体请参考场景文件 "boy_lashen_final.mb"。

图 2.3.11

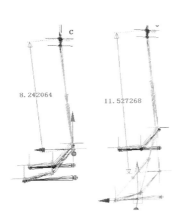

图 2.3.12

图 2.3.13

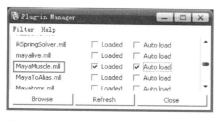

图 2.4.1

图 2.4.2

图 2.4.3

第 2 章

角色
装配

Animation

New Media

Arts

Animation

New Media

Arts

2.4　角色肌肉装配

真实的人物和动物角色都是有肌肉变化的，肌肉变化强烈，单纯靠皮肤的权重分配是很难模拟的，传统的办法是为皮肤添加影响物体，并且通过驱动关键帧来模拟肌肉的变化，这个办法的弱点是效率比较低，Maya 2008 增加了一套肌肉系统，能够比较方便地为角色绑定真实的肌肉。

2.4.1　肌肉制作基础

为了快速学习肌肉系统的作用，我们通过一个局部模型的绑定来了解其用法。

首先执行 Window/Settings/Preferences/Plug-in Manager 命令，打开插件管理器，在插件管理器里先加载 Muscle（肌肉）插件，如图 2.4.1 所示。

（1）打开场景文件"arm-muscle1.mb"，场景中的上肢模型已经被添加了骨骼，并且进行了平滑蒙皮，如图 2.4.2 所示。

（2）选择胳膊模型，执行 Muscle/Skin Setup/Convert Smooth Skin to Muscle System（变光滑皮肤为肌肉系统）命令，把当前的皮肤转化成新的肌肉控制系统，在弹出的菜单中选择是否删除原有 Maya 蒙皮权重，如图 2.4.3 所示。

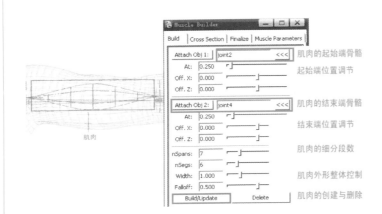

肌肉的起始端骨骼
起始端位置调节

肌肉的结束端骨骼
结束端位置调节

肌肉的细分段数

肌肉外形整体控制

肌肉的创建与删除

图 2.4.4

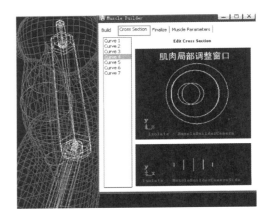

肌肉局部调整窗口

图 2.4.5

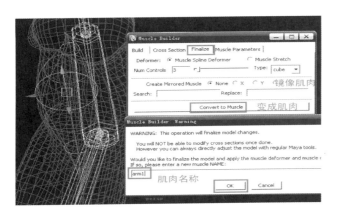

肌肉名称

图 2.4.6

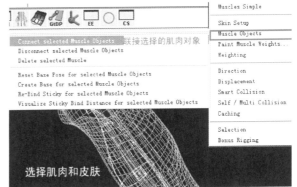

联接选择的肌肉对象

选择肌肉和皮肤

图 2.4.7

(3) 执行 Muscle/Simpe Muscles/Muscle Builder 命令，打开肌肉编辑器窗口，为胳膊创建肌肉，如图 2.4.4 所示。

(4) 进入肌肉局部调整窗口，逐根选择曲线，调整曲线的位置和大小，如图 2.4.5 所示。

(5) 最后创建肌肉，如图 2.4.6 所示。

(6) 移动一下骨骼，发现肌肉并没有对皮肤产生影响，所以需要把肌肉和皮肤关联起来，一般默认设置即可，如图 2.4.7 所示。

(7) 执行 Muscle/Paint Muscle Weights 命令，使用绘制肌肉权重工具分配权重，如图 2.4.8 所示。

第 2 章

角色
装配

Animation

New Media

Arts

Animation

New Media

Arts

(8) 效果如图 2.4.9 所示。

2.4.2　肌肉抖动效果

肌肉除了变形效果外，还有抖动效果。像上面胳膊的肌肉，打开其抖动开关
(enable jiggle)，会产生更加细腻、真实的变形效果。肌肉抖动变形往往在胖子的
腹部比较常见，下面我们以此为例来介绍其步骤。

(1) 打开场景文件 "fat-muscle1.mb"，场景中有已经绑好骨骼的模型。

(2) 按照前面例子的步骤把皮肤转化成肌肉系统，如图 2.4.10 所示。

(3) 选择肌肉，在通道栏打开其抖动开关，如图 2.4.11 所示。

(4) 制作抖动效果。抖动有三种：Jiggle (抖动)，Cycle (转圈)，Rest (静止

图 2.4.8

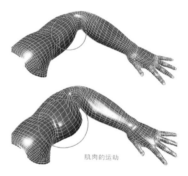

图 2.4.9

图 2.4.10

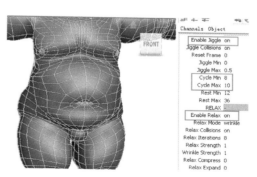

图 2.4.11

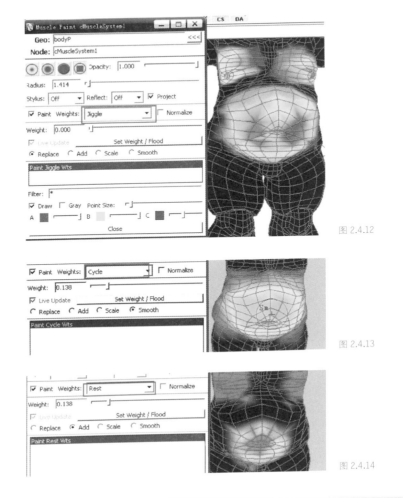

图 2.4.12

图 2.4.13

图 2.4.14

抖动)。当大部分抖动停止时，有些中心部分的跟随运动会延迟，静止抖动就用来模拟这些部分肌肉的延迟运动。

　　执行 Muscle/Paint Muscle Weights 命令，分别涂刷 Jiggle（抖动）（见图 2.4.12），Cycle（转圈）（见图 2.4.13）和 Rest（静止抖动）（见图 2.4.14）属性的权重。

　　(5) 对骨骼 Key 动画，播放观看效果，具体参照文件 "fat-jump-muscle_final.mb"。

2.4.3　真实肌肉绑定实例

　　学习了前面的这些基础内容后，我们就可以较轻松地完成人物肌肉的绑定了。这里最重要的是理解生物对象的肌肉分布，按照肌肉的整体分布来创建肌肉，并且通常要对肌肉进行简化，最终达到比较真实的效果。由于生物肌肉分布比较固定，所以，这种肌肉的分配也是大同小异的，比较容易掌握，具体步骤如下：

三维动画设计——动作设计

（1）按照前面的方法创建肌肉，注意镜像肌肉时，轴向的选择和使用合适的名称：在镜像肌肉之前，一定要注意牵引肌肉的左右关节的名称一定要准确对应，如图 2.4.15 所示，lf_upLeg 对应 rt_upLeg，lf_knee 对应 rt_knee，这样可以使用 seach（搜索）和 replace（替代）来快速定位对称的右边位置的骨骼，产生新的肌肉，如果名称不对，新的肌肉便不能找到合理的牵引关节。

（2）肌肉被 finalize（最终完成)后，在相同的骨骼上可以重复创造新的肌肉，图 2.4.16 是手臂和大腿完成肌肉分布图，当然，可以根据动画的要求灵活调整肌肉的数量、位置和外形特征。

（3）所有肌肉创建完成之后，选择所有肌肉，加选身体模型，执行 Muscle/Muscle Objects/Connect Selected Muscle Objects 命令，把肌肉和模型连接起来，再分别刷好权重，完成肌肉的装配，最终结果请参考场景文件 "man-skin-muscle5.mb"，如图 2.4.17 所示。

（4）肌肉权重刷完之后，对骨骼简单 Key 一段动画，就可以发现肌肉已经有了较好的效果，如果对肌肉抖动的效果不满意，可以执行 Muscle/Simple Muscles/Set Muscle Parameters 命令，打开肌肉生成器，直接选取各种预设调节抖动的属性。如图 2.4.18 所示。

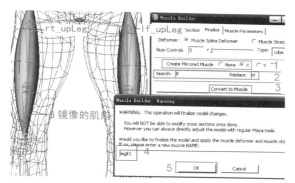

图 2.4.15

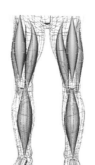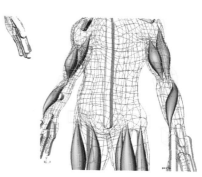

图 2.4.16

图 2.4.17

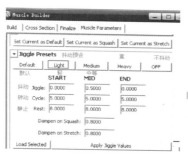

图 2.4.18

2.5 利用插件快速装配角色

实际上，对于大多数美术专业的学生来说，学好角色装配是有一定难度的。很多插件和 MEL 提供了快速高效的装配方案，在实际操作中，先利用插件装配角色，再根据角色的特点，做一些修改，是最合适的方式。

2.5.1 骨骼装配

好的骨骼装配插件很多，有的比较简单，有的也很复杂， abAutoRig 是一款很好的插件，下面我们将学习怎样通过 abAutoRig 这款 MEL（功能上类似插件，一般不受 Maya 版本的约束），来快速装配角色。

(1) 安装 MEL，具体安装办法请参考光盘文件。

(2) 创建代理骨骼。打开场景文件 "gui.mb"，场景中已经放好了角色，单击 "Creat a Skeleton" 按钮，弹出创建骨骼的窗口，如图 2.5.1 所示。

设定手指数目为 4，单击 "Make Proxy Skeleton"（创建代理骨骼）按钮，在场景中创建代理骨骼，并调整代理骨骼与模型匹配，如图 2.5.2 所示。

(3) 代理骨骼与模型匹配后，注意另存为一个新文件，然后创建骨骼。这样假如骨骼有不太合理的地方，可以重新打开代理骨骼进行调整。单击 "Build Skeleton" 按钮，创建骨骼，如图 2.5.3 所示。

(4) 上身（Spine）装配。在 Spine 选项卡下，单击 "Create Spine Rig"（创建上

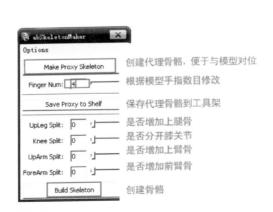

图 2.5.1

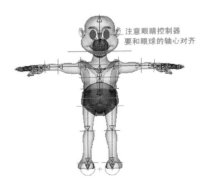

图 2.5.2

第 2 章

角色
装配

Animation

New Media

Arts

Animation

New Media

Arts

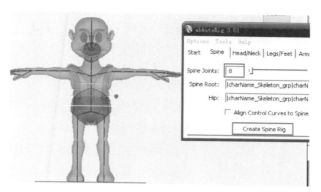

图 2.5.3

图 2.5.4

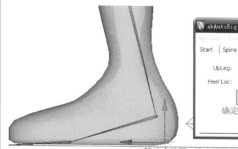

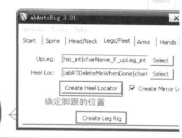

移动定位器,确定脚跟的位置

图 2.5.5

身控制器)按钮即可,结果如图 2.5.4 所示。

(5) 头部和颈部 (Head/Neck)装配同上身装配相似,单击 "Create Head Rig"
(创建头部控制器)按钮即可。

(6) 腿和脚 (Legs/Feet)装配。先单击 "Create Heel Locator" (创建脚跟定位
器)按钮,创建脚跟定位器,移动定位器到脚跟的位置,再单击 "Create Leg Rig"
(创建腿部控制器)按钮,如图 2.5.5 所示。

(7) 胳膊 (Arms)装配。切换到 Arms 选项卡,单击 "Create Arms Rig" (创建胳
膊控制器)按钮即可。

(8) 手部 (Hands)装配。切换到 Hands 选项卡,单击 "Create Hands Rig" (创建
手部控制器)按钮即可完成装配,前后只要几分钟。下面再来看看它的主要功能,它

的腿和胳膊、脊椎都是可以拉伸的，手部的控制做得极其细致，如图 2.5.6 所示。

2.5.2　改进骨骼装配

利用插件做装配，有时候会出现一些问题，尤其是那些结构不标准的人物或者动物，装配起来经常不合理，例如图 2.5.7 所示的模型，有一束特别的头发，这就需要我们在插件装配的基础上做一些改进。

（1）切换到侧视图，创建骨骼，如图 2.5.8 所示。

（2）参考装配脊椎的办法，为骨骼添加曲线 IK，再为曲线加上簇变形控制器，像控制脊椎那样来控制对象，然后把所有簇（子）打组父子关系给头部控制器

图 2.5.6

图 2.5.7

图 2.5.8

第 2 章

角色
装配

Animation

New Media

Arts

Animation

New Media

Arts

（父），如图 2.5.9 所示。

（3）当然也可以使用动力学曲线来驱动线性 IK 工具，具体方法请参考 1.4.8 节，如图 2.5.10 所示。

在一切都完成之后，对模型蒙皮并刷好权重，选择左右眼球（子）再分别父子关系给左右眼球的控制骨骼（父），完成角色的装配，如图 2.5.11 所示。具体细节参考场景文件"gui8.mb"。

图 2.5.9

图 2.5.10

图 2.5.11

第 3 章

角色表情装配

表情动画制作是动画制作中非常难的部分，角色表情的装配也比较麻烦。做好表情动画的关键是表情的装配。常见表情装配有两种方法：一种是使用融合变形，来创建一个表情库，以便需要的时候直接调用；另一种是为脸部装配一些控制器，并且为控制器分配好权重，需要什么表情，就调节什么表情。不管使用哪一种方法，都需要掌握各种表情的肌肉运动规律，才可能做出好的表情动画。当然，经常模仿和观察自己的表情变化，对此也有很大帮助。

3.1　面部表情的装配

　　面部表情装配通常有两种方式，一种是在面部建立许多簇或者骨骼，通过这些簇和骨骼来分块控制面部的肌肉，最后调节这些骨骼制作动画。图 3.1.1 中角色的表情控制就主要是通过簇和骨骼控制来完成的，基本没有用到融合变形（详见场景文件 "lowman1.mb"）。

　　另一种是主要依靠融合变形，结合基本的骨骼来装配，基本骨骼是为了控制头部大的运动关系，例如头部的移动和旋转，还有嘴巴的张合等，融合变形调节笑、哭等细微的表情变化，这是表情装配使用最多的方式。

　　使用融合变形可以使面部表情装配准确、直观，但是使用这种方法也有一个很大的难点，即它要求学习者本人对人的表情变化有比较深入的研究，而且需要制作大量的融合变形目标对象，花费大量的时间。很多插件开发公司一直在致力于改进

图 3.1.1

三维动画设计——动作设计

第 3 章

角色
表情装配

Animation

New Media

Arts

Animation

New Media

Arts

表情装配的效率，也编写了很多插件，其中最实用的要数 facial_animation_toolset 和 Anzovin The Face Machine 两款。

这两款插件各有特点，但原理基本相同，都是在面部顺着肌肉走向，密集地布置骨骼，然后通过这些骨骼绑定面部肌肉，从而控制面部表情的变化，既可以帮助我们快速制作融合形状，又可以独立使用，直接制作表情动画。

以下将详细介绍如何利用这些插件快速进行表情装配。

3.1.1　头部装配的基本方法

在学习这两款插件之前，先来了解一下最基础的头部装配。基础的角色装配一般用来控制面部的常规运动，例如嘴巴的开合，眼球的转动和眼睑的眨动等，其他复杂的控制可以在这些装配的基础上进行。

基础的头部绑定流程如下：

（1）打开场景文件 "headSet-model.mb"，场景中有一个头部模型，按照图 3.1.2 所示，添加骨骼和定位器。舌头骨骼与头部骨骼要分开，这样舌头和头部模型可以分开蒙皮，比较方便涂刷权重。

（2）选择头部骨骼和头部模型，进行平滑蒙皮，然后绘制权重，再选择舌头骨骼和舌头模型，也进行平滑蒙皮和绘制权重，权重结果如图 3.1.3 所示。眼睛的骨头是没有任何权重的，它们仅仅是为了控制眼球的旋转。

（3）选定眼球，使用快捷键 P，把眼球（子）父子关系给控制眼睛的骨骼（父），同样，把上齿父子关系给关节 jawUp，下齿父子关系给关节 jawD，舌头根骨骼父子关系给定位器，再把定位器父子关系给下颌骨，装配就大致完成了。

（4）分别选择上眼睑和下眼睑附近的点，创建簇变形，并且执行 Edit Deformers/Paint Cluster Weights Tool 命令，为簇涂刷权重，如图 3.1.4（a）所示。把眼部的簇控制器的轴心对齐到眼部控制骨骼，以便于靠旋转簇来开合眼睑，如图 3.1.4（b）所示。

（5）创建嘴唇的簇是为了把嘴唇撑开，也可以加上下两圈簇，如图 3.1.5 所示。

簇可以控制嘴唇的运动变化，簇加得越多，控制就越准确，如图 3.1.6 所示。

这样，我们通过骨骼和簇的位移变化，可以调出一些最基础的动作了，例如眨眼睛，张合嘴巴等，为了使操作更加方便，我们可以添加一些控制器，来驱动骨骼和簇的位移，同时需要制作一些驱动关键帧。具体操作请参照场景文件 "headSet4.mb"，如图 3.1.7 所示。

（6）再来给眼睛做一个控制器，以控制眼球的转动。具体方法参照 1.6.2 节有关目标约束部分，详细步骤请参考场景文件 "headSet5.mb"，如图 3.1.8 所示。

（7）最后为舌头添加控制器。舌头的控制方法比较固定，可以使用簇控制的 IK 来控制舌头的运动，给簇分配不同的权重，使舌头的移动和旋转在舌尖部分更强烈，再利用 IK 的 Offset（偏移）来使舌头伸出口腔外，利用 IK 的 Twist 属性控制舌

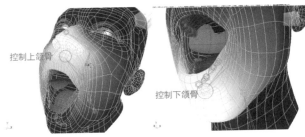

图 3.1.2

图 3.1.3

(a)

(b)

图 3.1.4

图 3.1.5

图 3.1.6

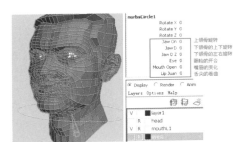

图 3.1.7

图 3.1.8

头的扭曲，具体步骤如下：

①为舌头添加骨骼，骨骼应密集一些，并且为舌头模型蒙皮，如图 3.1.9 所示。

②为骨骼添加曲线 IK——"IK_tougue"，注意多设一些驱动曲线的 CV 控制点，如图 3.1.10 所示。

③选中驱动曲线的前面四个控制点，创建簇"clu_tougue"，并且在组件编辑器下面分别设曲线点的权重值为(1、0.5、0.2、0.1)，如图 3.1.11 所示。

④添加舌头的曲线控制器，调整好位置，冻结其属性，并且锁定和隐藏其不需要的属性，然后对曲线打组，将组（子）父子关系给头部的总控制线圈（父），如图 3.1.12 所示。

⑤再进行属性连接，具体连接关系如下：tougue_con.rotateX 连接到 clu_tougue.rotateX；tougue_con.rotateY 连接到 clu_tougue.rotateY；控制舌头的上下和左右旋转。

tougue_con.translate.translateX 连接到 clu_tougue.translate.translateX；tougue_con.translate.translateY 连接到 clu_tougue.translate.translateY；控制舌头的上下和左右移动。

tougue_con.rotateZ 连接到 IK_tougue.twist；控制舌头的扭动。

tougue_con.translate.translateZ 连接到 IK_tougue.offset，控制舌头的伸出口腔。

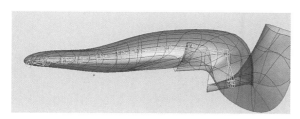

图 3.1.9

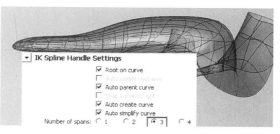

图 3.1.10

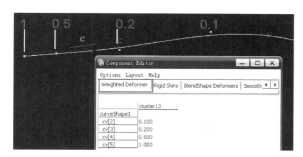

图 3.1.11

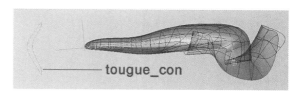

图 3.1.12

连接完成后，再来移动或者旋转控制器，发现舌头已经被很好地控制了，具体请参考场景文件"touguel.mb"。

这样就完成了最基本的面部装配，这种基础装配是不能调节细致的表情的，要调节细致的表情，需要添加更多的簇控制器，或者加入融合变形。

3.1.2 添加融合变形

在上节我们了解了面部的基本装配，这一节我们在这些基础装配上继续学习如何加入融合变形对象制作出丰富的表情。

继续打开上节完成的文件，复制头部对象，并且在通道栏利用右键菜单为复制模型的移动属性解除锁定，如图 3.1.13 所示。把模型移动到新的位置，调节模型的点，制作需要的表情，在调整模型的时候，可以使用软修改工具和多边形雕塑工具 (Mesh/Sculpt Geometry Tool)，提高工作效率，如图 3.1.14 所示。

利用上面办法，进一步制作其他的表情融合形状，如图 3.1.15 所示。

在所有的融合表情都做完之后，先选择这些新的表情模型，后选择原始模型对象，执行 Deformers/Create Deformers / Blend Shape（融合变形）命令，为原始对象创造融合变形，最后把目标模型隐藏起来。这样，就可以使用融合变形编辑器来制作表情动画了，在使用融合形状变形的时候，牙齿和嘴唇可能不会跟随，这时可

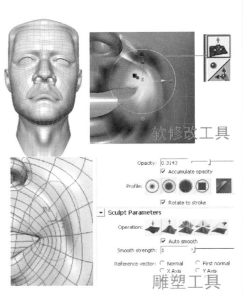

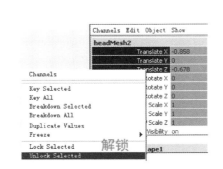

图 3.1.13

图 3.1.14

第 3 章

角色
表情装配

Animation

New Media

Arts

Animation

New Media

Arts

图 3.1.15

headFinal　　　headBlend　　　head1　　　head2

图 3.1.16

以把牙齿与舌头单独使用一个骨骼来控制，再把这个骨骼（子）父子关系给下颌骨（父）即可，详细动画请参考场景文件"headSet8.mb"。

　　上面介绍的表情装配方法是一种最基础的绑定方法，阐释了做表情的基本原理。通过上面的制作过程我们也可以体会到，最困难的部分是制作融合形状，费时间，且难度很大。后面我们还要介绍的两款插件，能较好地解决这个难点。

3.1.3　融合变形桥

　　使用融合变形桥是表情装配的一个重要的技巧。所谓的融合变形桥就是在基础对象和目标对象之间，添加一个过渡的融合变形模型，这个过渡的融合形状被称为桥。我们下面用一个简单的例子来进行说明。

　　（1）打开场景文件"headModels.mb"，场景中有一个卡通头部模型。

　　（2）复制 3 个头模型，按照如图 3.1.16 所示的位置进行排列，分别取名为"headFinal"，"headBlend"，"head1"，"head2"。

　　（3）把 head1，head2 作为目标对象，做好变形后，与作为桥的模型 headBlend

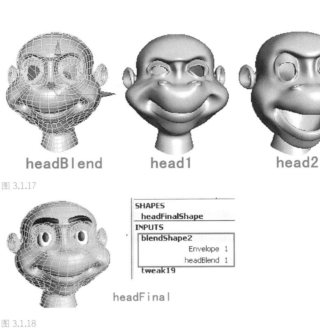

图 3.1.17

图 3.1.18

图 3.1.19

创建融合变形，节点名称为 blendShape1，如图 3.1.17 所示。

（4）选择桥 headBlend，加选 headFinal，创建融合变形，节点名称为 blend-Shape2，把这个节点的融合值调为 1，目的是在当 headBlend 变形的时候，headFinal 也出现同样的变形，如图 3.1.18 所示。

（5）现在调节基础的融合变形节点 blendShape1 的变形参数，可以看到 headFi-nal 会产生同样的变形，如图 3.1.19 所示。

这样我们就在 headFinal 和基础的变形模型之间建立了一个过渡的桥——head-Blend。这个桥的变化很多，一个最重要的作用是可以把装配了复杂表情控制的对象作为桥，而不是直接作为最终角色参加蒙皮和位移动画，其优点是可以随时修改这个桥，来达到修改基础对象的目的，也可以对这个桥进行夸张变形，添加和减少融合形状，等等。同时，由于这个过渡的桥不会参加蒙皮，也不会产生位移，从而解决了因为位移和蒙皮而产生的各种问题。下面的章节中我们会反复利用这个过渡桥

的原理进行表情装配。

3.1.4　facial_animation_toolset

facial_animation_toolset 是一款免费的表情插件，最新版为 2.0，适用于 Maya 到目前为止所有的版本。这款插件的工作原理是对面部添加很多骨骼，通过控制骨骼的运动来制作各种表情，它的最大的优点是自带了一个表情库。这种库文件类似于动作捕捉库，在面部表情装配完成之后，可以自动生成表情。另外，这款插件的表情控制器非常精细，几乎包括了对每个局部和常用表情的调节，以及基本元音的发声的口型，不足之处是控制器太多，不够直观。下面具体介绍这款插件的用法。

1．安装

facial_animation_toolset 插件安装比较简单，直接执行其安装文件即可，安装完毕，工具架上会自动出现 Institute_of_Animation 的工具架，如图 3.1.20 所示。

2．导入表情对象

执行快捷图标"tut1"，打开示例场景文件，为了避免修改示例文件，最好另存为一个新文件，然后导入（File/Import）你需要设置表情的模型对象"head1.mb"。在左边的透视图中删掉原来的那个模型，如图 3.1.21 所示。

3．控制骨骼定位

（1）全局定位。

单击"AFS"图标，打开"AFS"控制面板，单击 Globle Positioning(全局对位)按钮，开始整体移动和缩放这些定位器，使之与导入的模型相匹配，对位完成后再次单击"Globle Positioning"按钮，退出全局对位，如图 3.1.22 所示。

图 3.1.20

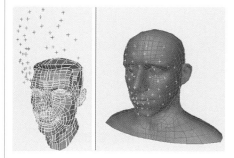

图 3.1.21

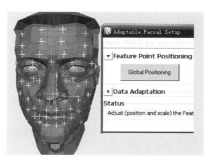

图 3.1.22

第 3 章
角色
表情装配

Animation
New Media

Arts

Animation

New Media
Arts

(2) 个体对位。

①选择模型对象，执行 Modify/Make Live 命令，激活对象。

②单击 "Individual Positioning"（个体定位)按钮，逐个调整定位器的位置。注意保持两个视图的窗口同步性，左边是需要操作的模型对象，右边是对位的参考对象。当选中左边要调整的定位器的时候，右边参考对象的定位器会高亮显示，根据参考对象的定位器的位置来确定左边定位器的位置，如图 3.1.23 所示。

③对位时，可以在每个定位器完成位置调整后，按下 "Mirror Selection"（镜像所选）按钮，镜像当前定位器的位置；也可以在一侧的定位器调节好之后，一起选中对象实现镜像。

④所有的定位器的位置调整结束后，再次单击 "Individual Positioning" 按钮，退出个体对位，再次执行 Modify/Make Live 命令，反激活模型对象。

⑤调整骨骼 "MarkerJoint_Stab" 的位置，这节骨骼主要用于控制头部不参加表情的部分，例如脖子和后脑勺，一般把这节骨头放在模型的最底部，如图 3.1.24 所示。

4. 对头部模型蒙皮

选择大纲视图中 "MarkerJoints" 组下的所有骨骼，加选头部模型，进行平滑蒙皮，采用默认设置即可。

5. 连接骨骼和动作库

单击 ASF 图标，在弹出的窗口中，执行 Data/Load Motion Data（导入动作数据库）命令，在弹出的对话框中按下 "OK" 按钮，这时大概要等上 30 秒，直到动作库数据完全载入；再执行 Data/Build Connections(创建连接)命令，直至连接完成，如图 3.1.25 所示。

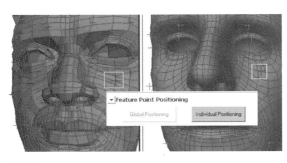

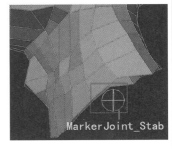

图 3.1.23 图 3.1.24

图 3.1.25

第 3 章

角色

表情装配

Animation

New Media

Arts

Animation

New Media

Arts

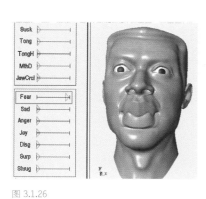

图 3.1.26

图 3.1.27

Joy（高兴）　Surp（惊讶）

图 3.1.28

图 3.1.29

图 3.1.30

可以通过旁边的面板来调节表情，如图 3.1.26 所示。

6. 分配权重

以上步骤完成后，会发现动画表情很奇怪，这是因为每节骨骼控制的权重不太合理。解决这个问题需要根据每根骨骼所在的位置，灵活调整权重，凡是不参加表情的部分的权重全部分配给关节"MarkerJoint_Stab"，如图 3.1.27 所示。特别要注意脖子最下面的那一圈点，是完全不参加变形的，权重要全部分配给"Marker-Joint_Stab"；其次上下嘴巴的权重和眼睑的权重也需要精确分配。

刷好权重后，表情基本上就自然了，具体请参考场景文件"head-f5.mb"，如图 3.1.28 所示。

7. 纠正套用表情库的错误

依次调节控制面板的每个表情，发现很多表情会出现穿插，小的问题可以通过调整蒙皮权重来解决，大的问题可以使用插件的校正工具来解决。下面举例说明。

（1）如图 3.1.29 所示，滑动"EyeSq"滑块，发现表情会出现穿插。

（2）选中该滑块，打开"AFS"面板，该滑块的动画数据自动导入到"AFS"窗口中，拖动时间线，可以看到表情变化的过程，在通道栏层窗口中把"Feature-Points"层显示出来，如图 3.1.30 所示。

Unload 与 Load：载入与卸载，二者自动切换。选择动画滑块，执行该命令，可以把相关动画数据载入进行编辑，此时 Load 会自动转换成 Unload，编辑完毕，一定要再次执行该命令，释放数据，使当前做的修改生效。

Mirror：镜像。在一侧的动画数据做了修改后，相对的另一侧可以通过直接执行镜像命令来修改。

Motion Data Scale：动画数据缩放。这个滑块用来缩放控制骨骼位移的运动系数，默认值为 1，即完全执行导入的运动参数，如果值设为 0.5，则只执行原来位移的一半，反之，值设为 2，所选关节的参数的位移则被扩大 2 倍。

Adaptation Key ：移动关键帧，对关节的移动增加关键帧。

Rotation Key：旋转关键帧，对所选关节的旋转增加关键帧。

（3）之所以出现穿插，主要是上下眼睑的骨骼在 X 轴向上运动过大引起的。选择控制上下眼睑的骨骼 "RLACH" 和 "RLID" 的 X 轴，如图 3.1.31 所示，拖动 Motion Data Scale 滑块，缩小运动系数到 0.42，相同办法缩小它们的 Y 轴的运动系数至 0.8。拖动时间线，可以发现问题已经被解决了。单击 "Unload" 按钮，确定刚才所做的修改。需要注意的是，单击可以选中对象参数，再次单击则取消选择，插件不能自己取消选择。

（4）解决了右边的穿插后，可以使用 Mirror（镜像）直接编辑左边眼睛的穿插。首先选择 EyeSq 旁边的箭头滑块，单击 Load 按钮，或者单击打开 "AFS" 面板，导入其动画数据，再单击 Mirror 按钮，对右边眼睛的操作就被镜像到了左边眼睛，单击 Unload 按钮，确定所做的镜像。

（5）在两边眼睑的穿插都解决之后，再移动 EyeSq 滑块，会发现眼部也有较大的穿插，如图 3.1.32 所示。

同样选择该控制器，单击 "AFS" 快捷按钮，导入动画数据，单击 "Query" 按钮，选择所有的骨骼参数，缩放动画系数至 0.11，动画就正常了，再单击 "Unload" 按钮确定，如图 3.1.33 所示。

8. 眼部控制设置

眼部没有现存的动画数据，需要我们自己来设置。选择 RLID 上面的滑块，单击 "AFS" 快捷按钮，导入动画数据，来设置右上眼睑的运动。载入之后，可以通过后面的 Adaptation Key 和 Rotation Key 来设置动画数据。移动时间滑块到 −100 帧，然后选择 RLID 的所有轴向，使用移动工具，移动控制器到如图 3.1.34 所示的位置，然后按下 "Adaptation Key" 按钮，再移动时间滑块到 100 帧，向上移动眼睑控制器，再次按下 "Adaptation Key" 按钮，添加了两个关键帧。播放时间线，可以看到，眼睑在 −100 到 100 帧之间上下运动。单击 "Unload" 按钮确定。

同样方法为下眼睑控制器创造关键帧，设置完成如图 3.1.35 所示。

同样办法设置好 "LLID" 控制器组（镜像只对 Motion Data Scale 所做的修改有效，所以在制作左边的动画时，不能使用镜像命令）。具体结果请参考场景文件 "head-f5.mb"。

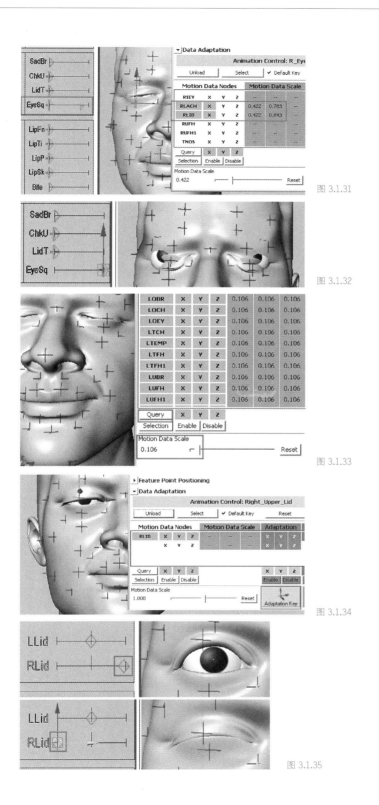

图 3.1.31

图 3.1.32

图 3.1.33

图 3.1.34

图 3.1.35

Animation

New Media

Arts

Animation

New Media

Arts

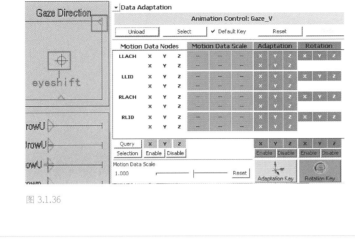

图 3.1.36

Tools Help

Remove All Data

Simplify all Motion Data

Select Rotation Data

图 3.1.37

下面来设置 Gaze_V 的动画，同样方法导入动画数据，同时选择四个控制关节，向上移动到合适位置，按下 "Adaptation Key" 按钮，再移动时间滑块到 100 帧，向下移动所有控制器，再次按下 "Adaptation Key" 按钮，添加了两个关键帧。单击 "Unload" 按钮确定。这样，就完成了眼球移动时眼睑的上下跟随动画。

设置 Gaze_V 的动画需要应用到 Rotation Key，具体方法和前面一样。完成之后，移动中间的小圆圈 eyeshift，眼睑就会做跟随运动了，如图 3.1.36 所示。

最后一个任务，就是把眼球的转动和中间的小圈——eyeshift 控制器的移动关联起来。可以使用驱动关键帧，也可以使用表达式，这里使用的是表达式。

直接打开表达式编辑器窗口，输入以下表达式：

eye_r.rotateY=eyeshift.translateX/3;

eye_r.rotateX=−eyeshift.translateY/5;

eye_l.rotateY=eyeshift.translateX/3;

eye_l.rotateX=−eyeshift.translateY/5;

（这四行表达式很简单，意思就是眼球在 X 轴向上的旋转等于控制器 Y 轴上的反方向的位移的三分之一，在 Y 轴向上的旋转等于控制器 X 轴上的方向的位移的五分之一。）

单击 "Edit" 按钮完成创建。再移动中间的眼球控制器，发现没有问题了。

9. 优化动画数据

表情控制完成之后的文件很大，工作起来比较缓慢。可以对动画文件进行优化，缩小文件大小，如图 3.1.37 所示，执行 AFS/Tools/Simplify all Motion Data（简化动画数据）命令，默认操作即可。

三维动画设计——动作设计

102

第 3 章

角色
表情装配

Animation

New Media

Arts

Animation

New Media

Arts

3.1.5　facial_animation_toolset 结合融合变形

通过上节的学习，我们已经可以使用 facial_animation_toolset 的控制面板来制作表情动画了，这个面板可以满足大多数动画的要求。但对于要求很高的动画，这些套用的表情还是会有很多不合理的地方。另一方面，这个操作控制面板过于复杂，不够直观，不便于在不同表情之间的转换，所以，对于要求更高的表情装配，这个插件还是不太好用，但是我们可以利用它来快速调节众多的融合变形的目标对象。

例如，打开前面完成的场景文件，选择控制面板中的 Joy（高兴）滑块，调节到最大，得到了笑的表情，同时，层窗口中显示出面部的控制骨骼组 FacialJoints，轻轻移动相关的骨骼，使表情更加自然，再复制这个模型，并且为该模型解除移动属性的锁定，移动新模型到合理的位置，这样，就制作了 "Joy" 的目标形状，如图 3.1.38 所示。如果你对结果不满意，还可以通过常规的调节办法，继续调整这个模型，直至得到满意的结果。

参照上面的方法，进一步调出多个融合变形对象。如图 3.1.39 所示。

确认所有控制器都在 0 位置时，复制原始模型，命名为 "finalface"，解锁其通道栏所有属性，并且清除其历史记录，这样就得到了干净的基础模型。再选择所有融合对象，加选 "finalface"，为 "finalface" 创建融合变形(Create Deformers/Blend Shape)。这样，我们就可以打开融合形状编辑窗口，制作表情动画了。

图 3.1.38

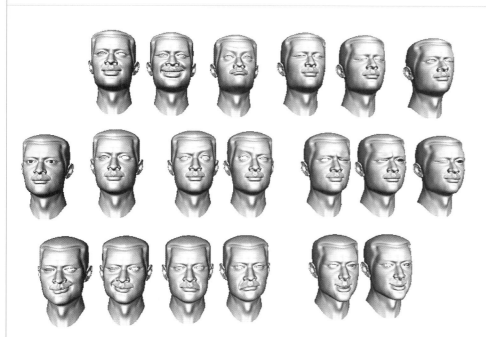

图 3.1.39

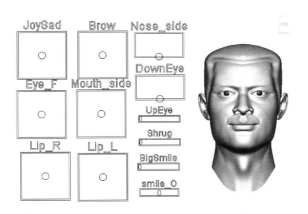

图 3.1.40

图 3.1.41

eyeClose eyeOpen

图 3.1.42

3.1.6　表情控制面板

　　前面我们已经学习了通过融合变形来制作表情，接下来，我们将要学习如何对表情进行更加科学而全面的管理，即通过一些控制面板来具体调配表情，如图 3.1.40 所示。

　　制作这个面板相对比较麻烦，需要有一定的关于 MEL 的知识基础。对大多数学生而言，专门学习这个面板的制作原理是没有必要的。我们可以通过 "jsFacialWin" 这样一个 MEL 工具，简化面板的制作流程，完成最终的表情设定，具体流程如下：

　　(1) 安装 MEL 工具，步骤和第 2.5 节讲到的骨骼插件 "abAutoRig" 安装相同。安装完成效果如图 3.1.41 所示。

　　(2) 设计控制面板。设计表情的控制面板没有一定的规范，需要根据动画的要求，来掌握控制面板的详细程度。对于一个要求很高的角色，表情控制要做得很细致，包括单独对眼睛，眉毛和嘴巴控制的控制器，还有一些常用表情（比如哭和笑）和常规动作（比如眨眼睛）的控制器。下面以一个简单的控制面板的制作来说明这个过程。

　　①打开上一节的场景文件 "head-facialFinal.mb"，先来做一个眨眼睛的控制器。

　　②制作目标形状。首先我们制作两个目标形状，眼睛张开的 eyeOpen 模型，和眼睛闭合的 eyeClose 模型。通过 "F-A-T" 的控制面板，很容易复制出这两个目标形状，如图 3.1.42 所示。

　　③创建融合变形节点。复制原始头模型，并命名为 "blendbridge"，选择 eyeClose 模型和 eyeOpen 模型，加选 blendbridge，创建融合变形节点 "eyeBlend1"，如图 3.1.43 所示。

第 3 章

角色
表情装配

Animation

New Media

Arts

Animation

New Media

Arts

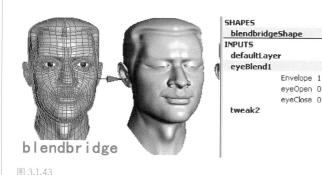

图 3.1.43

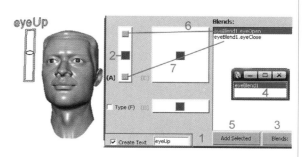

图 3.1.44

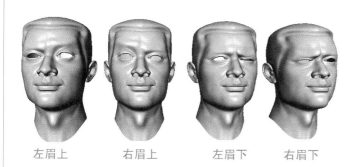

左眉上　　　右眉上　　　左眉下　　　右眉下

图 3.1.45

Brow

(C)

图 3.1.46

　　④创建控制面板。打开 jsFacialWin 的面板，在 Create Text 处填入控制器的名字（一般可以通过文字能了解控制器的作用），这里填的是"eyeUp"，在旁边控制器列表中选择合适的类型，这里选择的是 A 类控制器，单击它中间的黑色方块，创建控制器，将控制器移动到合适位置，并且调整其大小。

　　选择 blendbridge，单击"blend"按钮，导入所有的融合节点，在弹出的融合形状列表窗口中，双击对应的融合变形节点 eyeBlend1，再单击"Add Selected"按钮，把该节点的两个目标形状导入右边列表。选择"eyeBlend1.eyeOpen"，单击竖条控制器的上面的方块，选择"eyeBlend1.eyeClose"，单击竖条控制器的下面的方块，回到场景中，移动控制器 eyeUp 中间的小圈，可以看到，眼睑的开合已经被小圈的移动所控制，如图 3.1.44 所示。

　　(3) 根据上面的方法，再添加其他控制操作面板。

　　这里以眉毛的控制为例。对眉毛的控制，最好使用四个目标对象，分别是：左眉上，右眉上，左眉下，右眉下，如图 3.1.45 所示。

　　同样方法可以创建眉毛的控制器"Brow"，只不过需要选择 C 类控制器，以四角的方块对应四个目标形状，完成控制器如图 3.1.46 所示。

　　按照上面的方法，依次建立所有的控制面板，具体结果请参考场景文件"fa-

图 3.1.47

增加初级控制器

图 3.1.48

cial_contral6.mb"。

至此，我们学习了完整的表情装配的流程。

3.1.7 Anzovin The Face Machine 表情插件

尽管我们已经掌握了表情装配的基本流程，但还是有必要了解 Anzovin The Face Machine 这个插件，因为这个插件为表情装配提供了一种补充的方案，使装配工作更加灵活高效。

Anzovin The Face Machine 装配方法和前面的 "F-A-T" 的装配方法大同小异，具体步骤如下：

1.加载插件

安装好插件后，执行 Window / Settings/Preferences / Plug-in Manager 命令，在插件管理器中加载该插件。

2.预处理模型

最好使用闭上眼睛的模型。如果模型眼睛是睁开状态，可以在上下眼睑添加簇，刷好簇权重后，把簇轴心点对齐眼球的轴心点，旋转簇，眼睛就闭上了，如图3.1.47 所示。

3. 导入初级控制器

执行 The Face Machine/Pre-Rig/Add Face Machine Widgets 命令，导入初级控制器，如图 3.1.48 所示。

4. 对位

（1）整体对位：选择外面的控制线圈，缩放和移动线圈，使控制器和对象大致

第 3 章

角色
表情装配

Animation
New Media

Arts

Animation

New Media
Arts

匹配。

（2）一级对位：执行 Show Widget Controls（Level 1）命令，打开一级对位控制开关，利用其缩放和移动，进一步对齐控制器，如图 3.1.49（a）所示。

（3）二级对位：执行 Show Widget Controls（Level 2）命令，进行更加细致的对位，如图 3.1.49（b）所示。

①眼球对位：分别选择左右眼球，执行 Relocate Eye Pivot/Left Eye Pivot 命令和 Right Eye Pivot 命令。

②口腔和舌头对位：主要是调整舌头的对位，使骨骼和舌头匹配，如图 3.1.50 所示。

需要说明的是，准确的对位是产生好的表情的前提，这里列出的图不够详细，可以执行 The Face Machine/Help/The Face Machine Manual 命令，打开官方自带的帮助文件，参考其图片从 Figure 2.1 至 Figure 2.20 部分，图片很清楚详细地定义了每个控制器的准确位置。

5. 定义表情对象(Defining Face Objects)

这一步是要运用软件确定哪些对象参加表情变化，分别是什么部分。主要包括对面部、眼睛、牙齿、舌头的定义，假如已经对头部进行了蒙皮，这些蒙皮的骨骼也要被定义。新创建的面部控制器（子）会自动被父子关系给这些骨骼（父），使表情控制器成为整体装配的一部分。当然，如果是先做头部的表情控制器，插件会自动创建几根骨骼。完成所有工作之后，再把骨骼（子）父子关系给身体骨骼（父），也是可以的。另外，头部和身体最好使用分开的模型，这样可以使用插件自带的蒙皮设定。

定义对象的步骤比较简单：选择头部模型，执行 The Face Machine / Pre-Rig / Define Face Objects(定义面部)命令，选择左右眼睛的组执行 Define Left eye ob-

图 3.1.49

图 3.1.50

jects(定义左眼)命令和 Define Right eye objects(定义右眼)命令，选择上齿和下齿，执行 DefineUpper teeth(定义上齿)命令和 Define Lower teeth(定义下齿)命令，最后选择舌头，执行 Define tongue(定义舌头)命令，如图 3.1.51 所示。

如果牙齿和眼睛已经被已有的头部骨骼父子关系约束了，最好取消这种父子关系。

6. 蒙皮和分配权重

完成上面的操作之后，将其另存为一个新文件，打开新文件，执行 Rigging The Face Machine(装配面部表情控制)命令，创建表情控制器，等待片刻，装配即可完成。

装配完成后，会发现蒙皮已经被自动完成。如果模型的布线是从口腔的发散式布线，那么面部的蒙皮权重也基本上被自动分配完成，只需要做细小的微调。我们可以使用 The Face Machine 自带的涂刷权重工具，调整对象的权重，如图 3.1.52 所示。这些权重工具同 Maya 自带的工具完全相同，具体涂刷方法请参考有关蒙皮权重分配的章节。

至此，基本的面部装配就完成了。我们也可以通过操作面板中的控制器方便地调节出需要的表情动画，整个过程大概需要 1 个小时，如图 3.1.53 所示。

7. 方盒子控制面板

如果我们想要更方便地控制对象，需要继续下一步操作，也就是在控制器之间

Define Face Objects	
Define Face Meshes	定义面部
Define Head Joint	定义头部骨骼
Define Left Eye Object	定义左眼
Define Right Eye Object	定义右眼
Define Upper Teeth	定义上齿
Define Lower Teeth	定义下齿
Define Tongue	定义舌头

图 3.1.51

Paint Weights for Face Machine...	涂刷权重工具
Paint Weights on Deformation Tongue..	在变形的舌头上刷权重
Prune Small Weights for Face Machine..	去除微小权重
Mirror Skin Weights for Face Machine..	镜像权重
Copy Skin Weights for Face Machine	拷贝权重
Add Geometry To Face Machine Rig	增加影响物体

图 3.1.52

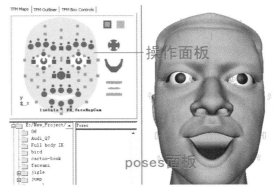

图 3.1.53

第 3 章

角色
表情装配

Animation

New Media

Arts

Animation

New Media

Arts

图 3.1.54

做一个数据的转换，把由多个控制器控制改由一个控制器控制。其原理和制作方法
都与上面讲的"jsFacialWin"mel 工具相似。具体步骤如下：

（1）选择左眼眉毛的所有控制器，再选择方盒子的眉毛控制圈，执行 Define
Box Pose / Y axis / -1.0 命令，也就是说在闭上眼睛时，控制小圈在 Y 轴 1.0 的位
置。我们可以按照眉毛运动的规律，根据眉毛控制器的位置，分别定义小圈在 Y 轴
-1.5，1.0，1.5 的位置时，眉毛控制器的状态，如图 3.1.54 所示。

（2）上下移动控制器，就可以看到眉毛的变化了，同样方法定义小圈在 X 轴向
上的运动。完成后就可以对眉毛进行较全面的控制了。

（3）也可以通过控制器调节一些 pose：选择这些控制器，新建 poses，并且找
一个文件夹存放这些 poses，这些 poses 就自动被保存在 pose 库里，可以随时调用
这些 poses，也可以镜像这些 poses，通过这个方法，可以镜像表情，更加快速地完
成装配。

（4）我们也可以通过以上办法完成对眼睛、鼻子、嘴巴的每个部分的独立控
制。

（5）继续调节一些常用表情，与方盒子控制器进行连接，使控制器更加全面。

最后完成结果请参考场景文件"head-mFinal.mb"，如图 3.1.55 所示。

图 3.1.55

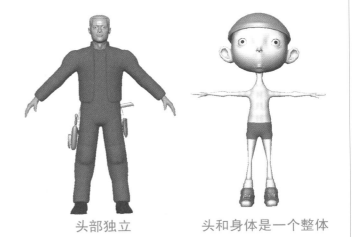

头部独立　　　　头和身体是一个整体

图 3.2.1

3.2　连接表情装配和身体装配

我们在上一节已经利用插件完成了头部表情的装配，那么怎样把装配好的表情与身体连接起来呢？这一节来解决这个问题。

这里有两种情况：第一种是头部和身体是分开的模型，例如头部以下是衣服，衣领挡住了颈部；第二种是头部和身体是连在一起的，如图 3.2.1 所示。

接下来，我们分别针对每一种情况来讲解装配的流程。

首先看头部模型和身体模型分开的情况，具体操作步骤如下：

（1）打开上节最后完成的文件"head-f7mb"，导入整个身体模型文件"cloth.mb"。

（2）复制头部模型"headMesh"，命名为"headFinal"。先选择 headMesh，再加选 headFinal，执行 Create Deformers / Blend Shape 命令，为新复制的头部模型创建融合变形。

注意：这一步很重要，初学者往往喜欢直接把原来装配好的模型用来做动画，这样做会使头部少很多变化，因为原始头部已经被固定的骨骼组蒙皮了，这样动画起来不仅数据量大，而且不是很方便。所以最好是重新复制一个新的模型，在新模型与原始模型之间创建一个融合变形节点，使原始模型作为面部控制的桥梁，原理跟前面所讲的融合变形桥是一样的。

（3）在通道栏的 INPUTS 栏中的 BlendShape1 节点下将变形值设为 1，这样新模

第 3 章

角色
表情装配

Animation

New Media

Arts

Animation

New Media

Arts

型 headFinal 会随着原始模型 headMesh 的变化而变化。将原始模型隐藏起来，面部表情面板就可以控制 headFinal 了，如图 3.2.2 所示。

（4）对整个身体添加骨骼，并且蒙皮，"headFinal"参加蒙皮，具体参考场景文件 "a4.mb"。

（5）牙齿、舌头和眼球都可以使用新的骨骼来控制，具体方法可以参考前面相关章节。

（6）使用快捷键 P，把控制面板组 "slider"（子）父子关系给颈部骨骼（父），这样就可以顺利进行动画了，如图 3.2.3 所示。

再来看头部模型与身体模型是连在一起的情况，具体操作步骤如下：

（1）打开场景文件 "1.mb"，场景中有一个角色的模型，选择模型的头部，执行 Mesh/ Extract 命令，把模型分成身体和头部两个部分，删除历史记录，如图 3.2.4 所示。

（2）选择头部，对其进行表情装配，装配的方法可以直接使用融合变形，也可以使用上节介绍的 falial_animation_toolset 插件，还可以使用插件结合融合变形，这里使用的是融合变形的方法。

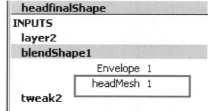

图 3.2.2

图 3.2.3

图 3.2.4

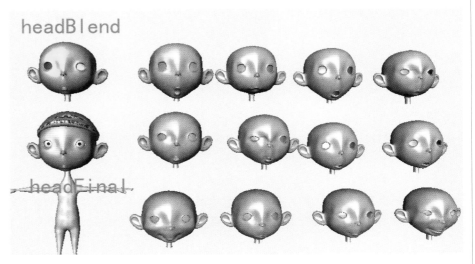

图 3.2.5

图 3.2.6

（3）在表情装配完成之后，开始做融合变形，注意不要把所有的融合变形库直接附加给动画模型，而是要像上面那样，复制一个头部模型作为中间过渡形状，如图 3.2.5 所示，"headBlend"就是这个过渡的"桥"。

（4）选择头部和身体部分，执行 Mesh/Combine(合并)命令，把两个部分合并成一个对象，并对重合的点进行合并，使头部和身体，真正变成一个整体。

（5）根据模型创建骨骼，选择模型和骨骼，进行平滑蒙皮(Smoth Skin)，并刷好权重。

（6）分别对骨骼和融合变形节点进行操作，若需要调整表情控制，可以直接对

作为桥的"headBlend"进行调整。

（7）对骨骼增加一些控制器，完成整个装配过程，具体参考场景文件"boy8.mb"，如图 3.2.6 所示。

以上例子说明了装配的流程，我们可以将其简单概括为：如果头部和身体是分开的，那么任何时候都可以对头部增加融合变形，只是最后输入(INPUTS)节点时，要把融合变形的节点拖到蒙皮的节点之前。如果头部需要和身体连在一起，那么最好的办法就是提前做好融合变形，再进行合并。

第 3 章
角色
表情装配

Animation
New Media

Arts

Animation

New Media
Arts

第 4 章

角色动作制作基础

CHAPTER

4.1　曲线编辑器（Graph Editor）

动画软件都是通过动画曲线来改变运动的节奏的，Maya 中有非常高级的曲线编辑器，它的主要作用是编辑在两个关键帧之间，动作进行的速度，例如出拳，可能是先慢后快，而不经过曲线编辑的两个关键帧之间运动是匀速的，出拳也是软绵绵的。

实际上，曲线编辑器是一个二维的坐标系，纵轴描述旋转、缩放等位移变化，横轴则代表时间的变化，在开始正式讲解动画曲线调节之前我们先来认识一下曲线编辑器常用的工具和命令（见图 4.1.1）。

∧：线性化工具。该命令可以使两个关键帧之间的曲线变成直线，也可以使单个关键帧控制手柄的一侧曲线变成直线，如图 4.1.2 所示。

⊢：水平化工具。此命令可以将曲线上的点的切线控制手柄旋转到水平角度，如图 4.1.3 所示。

∨：打断切线工具。此命令可以将切线控制手柄打断，打断后的手柄两端互

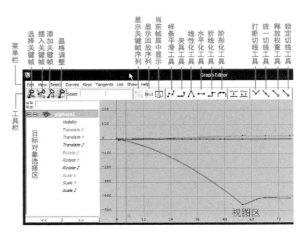

图 4.1.1

三维动画设计——动作设计

第 4 章

角色动作
制作基础

Animation

New Media

Arts

Animation

New Media

Arts

图 4.1.2

图 4.1.3

图 4.1.4

图 4.1.6

图 4.1.5

图 4.1.7

不影响，可任意调节，如图 4.1.4 所示。

↖：统一切线工具。与"打断切线工具"正好相反，统一切线工具可以将已打断的手柄连接成整体，如图 4.1.5 所示。

下面我们再来看看曲线编辑器里关于动作循环的几种方式。

如图 4.1.6 所示，在曲线编辑器里循环分为向前循环（Pre Infinity）和向后循环（Post Infinity）。向前循环是指曲线在时间轴的反方向循环，向后循环是指曲线在时间轴的正方向循环。通常我们只需要向后循环就可以了。循环的作用在于减少不必要的重复工作，例如，在制作角色走路的动画时，可以只 Key 两步，循环播放就可以得到连续走路的效果了。

接下来我们以一个硬小球弹跳的动画为实例来说明曲线编辑器的用法。

首先根据小球弹跳运动的规律，绘制一张简单的运动路径图，再来分析一下小

图 4.1.8

图 4.1.9

图 4.1.10

球的运动规律。如图 4.1.7 所示：小球在 X 轴向上的运动应该是匀速向前的，在 Y 轴向上的运动是随着时间的变化，弹跳高度逐渐减弱直至停止的，此外小球还应该具有顺时针的旋转运动。

我们再来看物体三种运动形式的曲线图表，如图 4.1.8 所示。

由于受到地球引力的影响，物体的下落过程实际上是加速运动，弹起上升过程则是减速运动，因此接触地面时速度最快，而弹起到最高点时速度最慢为 0。小球在整个弹跳过程中在 Y 轴向（垂直方向）上的运动方式应该是加速——减速——加速——减速直至完全静止，如图 4.1.9 所示。

而小球在 X 轴向（水平方向）上的运动，由于受到摩擦力的影响应该是一个缓慢的减速运动，同样它的旋转也是一个缓慢的减速运动，如图 4.1.10 所示。

第 4 章
角色动作
制作基础

Animation

New Media

Arts

Animation

New Media

Arts

在场景中分别创建一个平面、立方体和一个多边形球体，并赋予球体一张棋盘格贴图，以便于观察旋转效果，如图 4.1.11 所示。

我们知道，小球在 X 轴向上的位移大致是匀速的，这样就可以在第 1 帧和第 45 帧时分别设置关键帧，然后打开曲线编辑器，选择其 TranslateX 属性上的两个关键帧的点，执行"线性切线"命令，得到如图 4.1.12 所示的效果。

小球在 Z 轴向上的旋转也是同样的制作方法，但是需要注意旋转的方向和度数，如图 4.1.13 所示。

在 TranslateY 轴向上设置关键帧，来安排小球的弹跳时间点及空间位置，注意关键帧一般设在运动的转折位置，即运动曲线的波峰和波谷处。如图 4.1.14 所示，我们将关键帧分别设在第 1，3，10，15，19，23，27，30，33，35，37，39，45 点。

图 4.1.11

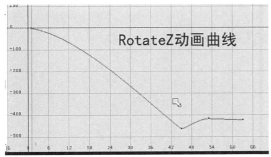

图 4.1.13

图 4.1.12

图 4.1.14

图 4.1.15

图 4.1.16

如图 4.1.15 所示,小球的运动曲线流畅,并且在最高点和最低点都有缓冲。

播放动画,会发现小球运动的节奏十分均匀,但没有重量感,原因是小球在下落过程中呈减速而不是加速状态,这个问题可以通过调节曲线的曲率来解决。

现在我们选择 TranslateY 曲线上处于的波谷位置的关键帧点,执行"打断切线"命令,打断曲线手柄,手动调节修改其曲率,使小球在落地后就迅速弹起,曲线效果如图 4.1.16 所示。

再次播放动画,会发现小球在着地弹跳时十分有力,节奏感也更强,具体动画效果请参考场景文件"hardBall.mb"。

4.2 角色动作制作基础知识

4.2.1 角色的选定

早期迪士尼公司的动画大师们,就认识到动画的角色必须很简洁,这是因为一方面过于繁琐的细节会分散人的注意力,另一方面复杂的角色会使生产成本大幅度增加。因此,在进行角色设计的时候,最好优先考虑简洁实用的卡通角色。当然,有时候因为电影或者动画的需要,也会创造一些很复杂,甚至是模拟真实生物的角色。

三维动画设计的初学者,往往更愿意去做真实的角色。造成这个问题的原因很多,一是很多三维动画的爱好者对动画原理都比较陌生,而对于表现虚拟真实的生活空间有更浓烈的兴趣;二是 CG 杂志中有太多写实的作品,感染和影响了后来的三维动画从业者。但是,细心观察皮克斯(Pixar)或梦工厂(Dreamwork)生产出品的那些最优秀的三维动画片,可以发现,设计一个简洁的卡通角色往往更受欢迎。

第 4 章

角色动作
制作基础

Animation

New Media

Arts

Animation

New Media

Arts

　　如上所述，简洁的卡通角色会有更好的动画效果，但是这种简洁是建立在抓住生物的主要结构的基础之上的。二维动画可能需要角色设计者有较高的绘画能力，但是三维角色设计的门槛就低得多，只要抓住了生物的基本结构，敢于取舍和夸张，即使是一个绘画的生手，也可以在 Maya 里通过简单几何体的组合，创造富有想像力的角色。图 4.2.1 所示的机器人角色，就比较好的反映了简洁这一特点，结构完整，也能够较好的表现动作。

　　骨骼的构造是角色设计主要考虑的因素。可以夸张和减少一些结构，使观众的视线能集中在角色的动作上。在现代电影和游戏中写实风格的动画角色通常比较重要，其他动画的角色大都比较卡通。相比之下，图 4.2.2 所示的身体细长的角色比较容易做出好的动画效果，初学者可以优先学习设计这类角色，然后再学习设计更复杂的角色。另外，除非是剧本需要，应该尽量避免创作完全写实的角色，一来这些角色不容易表现，二来这些角色也不利于表现比较夸张的动作，在动画制作时有很大的局限性。

　　那么，在设计角色时，应该注意哪些骨骼呢？生物骨骼的结构给了我们最好的启示：对于那些能够产生运动的关节，需要重点表现。如图 4.2.3 (a) 所示，红色标记的地方都是需要重点表现的关节，在建模时尽量不要省略，图 4.2.3 (b) 中的角色虽然简单，却非常好地反映了这个特点。

(Niklas Wennersten设计)

图 4.2.1

Rodri Torres设计

图 4.2.2

Jason Baskin设计

(a)

图 4.2.3

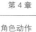

digital tutors出品

(b)

图 4.2.4

图 4.2.6

图 4.2.5

4.2.2 平衡

保持身体的平衡是运动过程中所必需的，角色总是在打破平衡和保持新的平衡的过程中运动，平衡的关键点就是重心。重心越低，双足越开，就越稳，如图 4.2.4 所示。

圆形对象看上去比方形物体更具有稳定性，一个球，看上去就轻飘飘的，好像用手指可以推动，而一个方盒子就不一样了，如图 4.2.5 所示。

保持平衡的另外一个重点，就是对重心的把握，无论身体如何运动，要始终能感到重心的支点，如图 4.2.6 所示。

4.2.3 预备动作

预备动作有两个作用：一方面，帮助引导观众预知接下来的动作将会怎样发生；另一方面，预备动作是角色动作的前期准备，可以更充分地表现动画效果。

有序的动作可以引导观众理解画面要表达的意思。例如，要交代一个手从口袋里掏东西的动作，必须先要给出口袋的画面，然后角色的眼睛看一下口袋（预备动作），手再伸向口袋，这样，即使没有表现手从口袋掏出东西的过程，观众也能够预知下一个动作。

预备动作不是动画加上去的，而是动作本身的一个起势，对预备动作的表现，可以使动作本身更加有力。完全不经过一定程度的预备就发生的动作几乎不存在。

第 4 章

角色动作
制作基础

Animation

New Media

Arts

Animation

New Media

Arts

　　如图 4.2.7 所示，人在弯下腰去搬东西前，身体会有一个轻微的向上的移动，即预备动作。

　　如图 4.2.8 所示，一个角色在要向前迈前，身体会有一个轻微的向后的预备动作。在设计动画时，也可以在胳膊和手部设计一个预备动作，虽然这个动作在现实生活中，不一定会这么剧烈地发生。

　　一个角色在要向上跳起前，只需要向下做一个下蹲的动作，如图 4.2.9 所示。但是如果要向前跳起，则还需要附加一个向后的预备姿势，同时两腿会张开，如图 4.2.10 所示。在设计动画时，加强这些预备动作，得到的动画效果会更好。

　　同样的，一个角色如果想向左边转头，会先转动眼睛看着左边，同时，头部会做一个轻微反向的预备动作，如图 4.2.11 所示。

　　上面所说的预备动作也可能会发生在两次看到对象的过程中，例如他先是用眼睛的余光看到了某个对象，接着做了一个较大的预备动作，甚至闭上了眼睛，然后又有一个夸张的转头的动作，如图 4.2.12 所示。

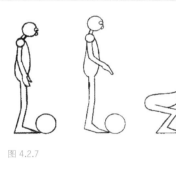

图 4.2.7

图 4.2.8

图 4.2.9

图 4.2.10

图 4.2.11

图 4.2.12

一个角色在做飞的动作前，应该先做一个反向的准备姿势，把头转向屏幕，然后飞起来。在飞或在空中迅速下落的时候，需要通过表情和观众交流，如图 4.2.13 所示。并且可能会伴有失重的夸张的动作，如图 4.2.14 所示。

　　当角色要向下跌倒时，胳膊和上身都会有一个向后的预备动作，如图 4.2.15 所示。

　　一个动作的预备动作越大，产生的力量就越大，如图 4.2.16，图 4.2.17，图 4.2.18 所示。

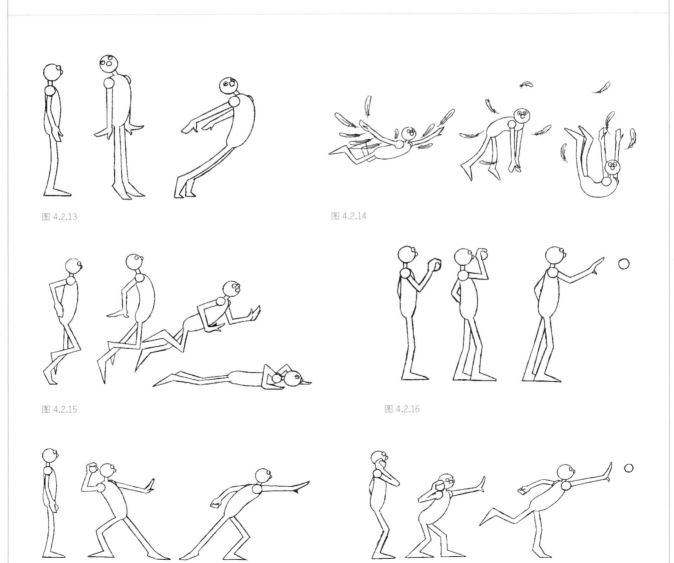

图 4.2.13

图 4.2.14

图 4.2.15

图 4.2.16

图 4.2.17

图 4.2.18

第 4 章

角色动作
制作基础

Animation

New Media

Arts

Animation

New Media

Arts

4.2.4　缓冲动作

在一系列组合动作结束时，缓冲动作能使角色的动作更加合理。缓冲动作既是一组动作的结束，还常常是下一个动作的预备动作。

图 4.2.19 所示的是角色落地时的一组缓冲动作，要注意缓冲动作幅度不能太大，以及动作的时间和节奏。

如图 4.2.20 所示，当我们需要指向某个方向时，第一个动作是预备动作，最后一个动作是缓冲动作。

如图 4.2.21 所示，当头需要向一边偏时，会先偏向更远的位置，然后再轻微向回运动，在头停止运动时，它的附属物——头发和耳环由于惯性作用会继续向前运动，耳环因比较重，先静止下来，头发软而轻，最后停止运动。

4.2.5　跟随与延迟

从某种意义上来说，跟随就是一种缓冲动作。跟随是运动中非常普遍的现象，如图 4.2.22 所示，手里拿一叠纸，在空中甩动一下，纸会跟随手的运动而运动。从表现上来看，跟随运动就是跟随对象运动的延迟。

轻的对象，图 4.2.23 所示的一卷纸，在跟随运动中一般会跟随得比较紧，而重的对象，如图 4.2.24 所示的铁链的尾部，则有一个明显的延迟。

在运动中，跟随对象有很多，如角色的一些附件，长的耳朵、尾巴或者一件宽大的外套，这些附件会在角色停止运动后继续运动，这在现实的生活中也很常见，如图 4.2.25 所示。

另外，即使是一个物体，在不同部分之间，也存在跟随运动，例如头和身体之间，胸部和髋部之间，甚至是上臂和前臂之间，都有运动的延迟现象存在。如图 4.2.26 所示，在手臂下摆时，前臂会跟随上臂运动，而手部又跟随前臂运动，所以，当上臂在向下运动时，手还停在原位置，这样产生了一个延迟。同样，当手臂已经向上返回时，手部才会运动到它的最远点。更进一步说，人的身体是被许多可以弯曲的软组织和关节连接的，离运动发起点越远的对象，延迟越大。另外，由于人的多数动作都是由髋部发起的，所以身体的大部分的运动都可以看成是追随髋部的延迟动作，只是延迟的时间不一样而已。

如图 4.2.27 所示，角色的身体运动太快，所以他的四肢和头有明显的延迟。

4.2.6　拉伸与挤压

拉伸就是角色身体被拉长，挤压就是角色身体被压扁。例如在一个跳的动作中，起跳腾空时，由于惯性的作用，角色的头部已经向上运动了，而下肢部分还会留在原地，这样身体就会被拉伸。在落地时，脚部已经落在地面，停止运动，而上身和头部还在继续向下运动，这样身体就会被挤压。实际动画过程中，我们可以夸张这种挤压和拉伸，使动作看起来更加具有艺术性。

图 4.2.19

图 4.2.22

图 4.2.20

图 4.2.23

图 4.2.21

图 4.2.24

图 4.2.25

图 4.2.26

图 4.2.27

三维动画设计——动作设计

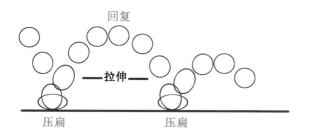

回复

——拉伸——

压扁 压扁

图 4.2.28

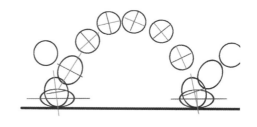

图 4.2.29

图 4.2.30

第 4 章
角色动作
制作基础

Animation

New Media

Arts

Animation

New Media

Arts

迪士尼的动画师们正是通过不厌其烦地使用挤压和拉伸的方法，来使角色动作更加夸张和富有趣味。他们可以将角色身体的任何部分，不合常理地压扁或拉长，但是，为了使这种变形看起来可信，他们总是遵循着一个基本法则，那就是，在变形的过程中，要保持对象总的体积不变。

下面我们将以软小球和人物弹跳的动画为例来说明这个法则。

◎ **实例 1　软小球弹跳动画**

软小球的运动特点和硬小球有相同之处：在受到重力和弹力、摩擦力等多重力的作用下，都进行加速、减速、再加速、再减速如此反复运动直至停下。也有不同之处：一是软小球在运动过程中，会发生明显的拉伸变形；二是软小球在着地时会有比较强的反弹，这种弹力有助于球体在从地面上弹起时拥有更大的推力，以至于它可以弹得高一些。

图 4.2.28 所示为软小球在运动过程中发生形变的位置。

图 4.2.29 所示为软小球在运动过程中拉伸的方向。

下面我们就来设置一段软小球弹跳的动画。由于软小球与硬小球的运动本质相同的，我们可以对已经 Key 好的硬小球动画加以深入，在适当的位置设置小球的拉伸效果——主要是在接触地面之前几帧，由于受到重力的影响，再加上其自身材料的因素，软小球会有所拉伸。（注意，现实生活中这种拉伸其实并不明显，但是在制作动画时为了突出小球的弹性往往会进行夸张表现。）

（1）首先打开已经 Key 好的硬小球动画场景，如图 4.2.30 所示。

（2）选中在接触点位置的小球，会发现小球的缩放轴向变了，这是由于小球具有旋转运动而导致的。因此需要给小球成立一个组，专门用来做拉伸、挤压变形，成组后会发现小球的缩放轴已经回到世界坐标轴的方向了，图 4.2.31 所示。

成组前

成组后

图 4.2.31

图 4.2.33

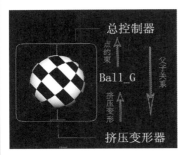

图 4.2.32

图 4.2.34

但是由于组一旦被 Key 上关键帧后轴心点也就会被固定在前一个关键帧的位置，不方便进行连续的形变设置，因此需要给成组后的小球加上两个控制器：一个是控制位移的"总控制器"，另一个是控制缩放的"挤压变形器"，图 4.2.32 所示。

现在就可以对小球进行拉伸、挤压变形了。一般而言，为了使小球在变形时更自然流畅，需要在小球接触地面的帧前后各 Key 上两帧，作为过渡帧。例如，小球在第一次最剧烈地发生挤压变形时是在第 4 帧，那么就需要在第 2、3、5、6 帧处也设置关键帧，如图 4.2.33 所示。

然后再分别在这些帧上设置 Squash（挤压变形）的 Factor 值：第 2 帧时，Factor 值是 0.1，第 3 帧时为 0.2，第 4 帧为 −0.4，第 5 帧为 0.2，第 6 帧为 0.1。注意此时还需要对变形器的方向作适当的调整并设置关键帧，效果如图 4.2.34 所示。

如果需要小球在第 6 帧之后的某一帧回到正常状态，则需要在该帧上设置关键帧，并且将关键帧的属性设置为正常状态。在这个例子中，我们可以将这个正常状态的位置设在运动曲线的谷峰位置及第 12、24、33、40 帧。

其余的变形位置的变形方法也是一样的操作，只是小球在碰撞到方块时，是在水平方向上受到挤压，具体请参考场景文件"ballSoft.mb"。

◎ 实例 2　人物弹跳动画

根据软小球弹跳的原理，我们可以设计一个人物跳起的动画。

首先来看弹跳的规律：人在跳起之前都有一个预备动作，即人的身体要收缩，下蹲，准备发力，跳起时人的身体会尽量拉长。跳到空中时，人的下半身会有一个动作的延迟。当上半身已经停止向上的运动时，下半身继续向上运动，这样人体就会发生弯曲，直至完全弯曲才会下落。下落时，是一条腿先着地，另一条腿很快跟上，脚遇到地面时会停止运动，而身体的其他部分会继续往下冲，这时身体就会像一个软小球那样被挤扁。为了保持平衡，胳膊和手部是最后停下来的，并且会伴有弹簧那样的晃动，我们需要增加这种晃动的幅度，来夸张身体的弹性。

制作人物弹跳动画的步骤如下：

（1）打开场景文件"jump1.mb"，场景中有一个绑定好了的人物角色和一个 Key 好了动画的小球，如图 4.2.35 所示。我们现在按照这个小球来 Key 人物的动画。

（2）首先，身体为了下蹬，会有一个向上和向前的准备，接下来是髋部下蹲，当髋部上提时，上肢和头部都做跟随运动，所以会发生运动延迟，如图 4.2.36 所示。

（3）身体开始上升，头和上肢同样会有一个较大的延迟，在第 19 帧，身体上升到最高点，手张开，并且头向后做个缓冲运动，如图 4.2.37 所示。

（4）注意第 33 帧，身体完全被压扁，这里还可以进行更大的夸张。如图 4.2.38 所示。

第 4 章

角色动作
制作基础

Animation

New Media

Arts

Animation

New Media

Arts

图 4.2.35

图 4.2.36

图 4.2.37

（5）具体动画请参照场景文件"jumpFinal.mb"。

4.2.7　时间和节奏

对于三维动画设计来说，对时间的把握肯定是最难的一件事，一个动作我们可以通过自己摆一个 Pose 来进行反复调整，也可以通过参考相关影像进行调整，但时间的安排却不太好办。对于初学者而言，在开始 Key 动画的时候，最好参考一段视频，来把握主要关键帧的节奏，以快速提高 Key 动画的能力。

下面我们举例进行说明。

首先从附带光盘中找到一段视频，这里用的是一段大概 9 秒钟的视频文件，视频中大概包含了 5 个主要原画张，如果以 25 帧每秒来做这段动画，这段动画大概需要 230 帧左右。可以根据视频的时间来确定原画张的位置，这样，我们可以比较快地找到动画时间的定位，但是每个动作的节奏还需要自己去把握。

（1）调入我们需要的角色，首先根据相应的位置，Key 出 5 个主要的关键帧，另外在动画结束时自己增加一个关键帧，一共 6 个大的关键帧（见图 4.2.39），这样就基本确定了动作的走向。

（2）再分段逐一对 5 个动作进行完善。

投掷动作比较难，需要细致反复调整，如图 4.2.40 所示。

（3）最后再整体检查动作的衔接和流畅性，具体请参考场景文件"xin8.mb"。

29　　　　　31　　　　　32

33　　　　　35　　　　　37

图 4.2.38

三维动画设计——动作设计

第 4 章

角色动作

制作基础

Animation

New Media

Arts

Animation

New Media

Arts

图 4.2.39 图 4.2.40

4.3 角色动作制作综合实例

◎实例 1 走路

在角色动画中，走路是最基本的，也是最难的。前面我们已经谈到，三维动画是二维动画的延伸，所以在 Key 动画之前，可以先体会一下走路的姿势，想一下哪些关节产生了怎样的运动，最好是绘制出走路的画面。当然，如果没有很好的绘画基础，可以看看《动画人的生存手册》这样一本里程碑式的原画书籍。

在 Key 每一个动作的时候，我们最先考虑的是对象的高低起伏变化，而实现这些运动的关键往往是髋关节，所以通常髋关节的动画是最先需要处理的，身体其他各部分对应髋关节来进行调整。对于髋关节的上下和前后运动的画面，我们可以在侧视图里反复观察，把动作 Key 清楚，同时我们可以在正视图里来观察髋关节的左右运动的画面。髋关节动画大致 Key 充分后，再逐步调整身体其他部分的动画。

人在行走和奔跑过程中，手臂的前后摆动会牵引着胸腔左右摆动和前后转动，大腿的跨步动作也会带动髋骨的扭动。与手足间的反向运动关系一样，胸腔与髋骨的扭动也是反向的，其扭动幅度与手臂摆动、双腿跨步幅度大致相同。

无论在走路还是在跑步中，头部的运动幅度都比较小，基本保持向前的趋势。在某种意义上，头部的运动可以看成是胸腔的跟随运动，可以根据头部的大小，来决定延迟的时间长短。

下面我们来制作一段正常走路的动画。

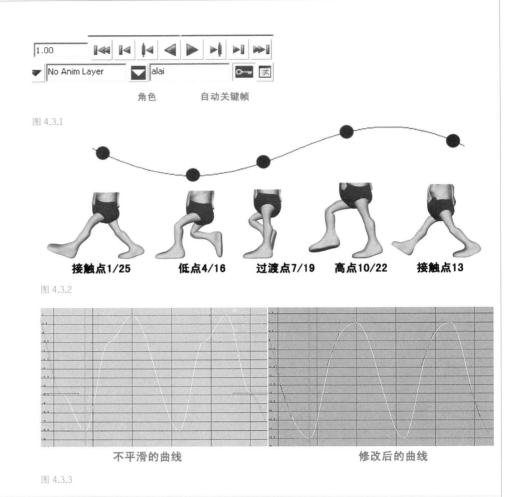

图 4.3.1

接触点1/25 **低点4/16** **过渡点7/19** **高点10/22** **接触点13**

图 4.3.2

不平滑的曲线 修改后的曲线

图 4.3.3

（1）打开场景文件"walk1.mb"，在时间轴右下角切换到角色"alai"，然后把时间轴范围设为 1~25 帧，把播放方式改成 25 帧 / 秒，打开自动关键帧按钮，如图 4.3.1 所示。

在大纲视图中选择动画角色"alai"，按快捷键 S，在第 1 帧为角色全部属性创建一个关键帧，然后在时间轴右下角切换角色为"None（没有）"。

（2）编辑角色侧面的下肢运动，主要包括髋骨的上下运动和腿部的运动髋部在 Y 轴向上的旋转，以及脚部控制器的丰富变化（见图 4.3.2）。

需要注意每个属性的动画曲线。一般来说，保持曲线的圆滑过渡即可，这样可以使动作缓进缓出（如图 4.3.3 所示），不过有时候也需要打破这个规律。

（3）编辑侧面脊椎和头部的运动。同时选择腰部、胸部、颈部和头部的 5 根控制线对其 X 轴的旋转设置关键帧。在第 4、16 帧时，重心在低点，上身会略向后倾；在第 10、22 帧时，重心在高点，上身会略向前倾。同时选中 5 根控制曲线设置关键帧，这样会得到相同的 5 根动画曲线。从腰到头，应该会有一个旋转运动的延迟，也

第 4 章

角色动作
制作基础

Animation

New Media

Arts

Animation

New Media

Arts

就是说，腰要先转，接着是胸，最后是头，并且运动幅度会依次增大，头部运动幅度最大。将动画曲线整体向后移动一帧，并且缩放动画曲线，结果如图 4.3.4 所示。

（4）编辑正面足部运动变化。人在走路时，足部会向内收，女孩往往收得更紧。脚在最高点时离身体最远，落地时脚尖会外展，并且是侧向落地，如图 4.3.5 所示。

（5）编辑正面上身的运动。走路时，人的整个上半身的运动都是髋部的跟随运动。选择 hip_ctrl 控制曲线，调节 hip_ctrl.translateX 为 0.5（7 帧）和－0.5（19帧）。

（6）编辑髋部和胸腔的运动。在行走过程中，髋部变化最复杂，不仅在左右方向上（X 轴向）有位移，而且在三个轴向上都有旋转。胸腔基本没有位移变化，但在三个轴向上都有旋转，正面的旋转变化同髋部正好相反，不过幅度要小一些。现在需要解决一个问题，即在实际 Key 动画的过程中，这种旋转运动的关键点在哪里，也就是应该在哪一帧 Key 这个动作呢？一般来说，运动都是相关联的，只要身体其他部分的运动趋势对了，时间上稍微变化一下，一般关系也不太大。例如，一般来说，髋部的最远点应该是在第 4 帧，但是如果设第 16 帧为左右运动的最远点，也没有关系，如图 4.3.6 所示。

（7）编辑头部运动。

人在走路时，头部始终大致保持向前，运动幅度比胸腔小，在运动时间上也有一个较大的延迟。当头左右转动到最远点时，会有一个明显的停顿，要注意动画的曲线。

（8）编辑手臂运动。手臂运动最难 Key 了。手臂包括上臂、前臂和手，三者之

低点（4、16）

高点（10、22）

依次是髋、胸、颈、头控制器的运动曲线

图 4.3.4

1帧　　　4帧　　　13帧　　　16帧

图 4.3.5

4帧　　　16帧

图 4.3.6

间运动并不是同步的，大臂带动小臂，小臂带动手，后者在运动上会较前者延迟，当大臂已经到达最远点时，小臂还在运动途中，当大臂已经返回时，小臂出现在最远点。所以，在 Key 这种动画的时候，一定要把握关键点的时间，如图 4.3.7 所示。

（9）编辑头发的运动。头发的运动也是典型的跟随运动。头发是一个较软的物体，会分节运动，根部的运动较早，尖部的运动较迟，并且会自然地弯曲，如图 4.3.8 所示。

（10）调整位移。无论如何，走路必然会使身体产生位移，要编辑身体的位移，通常有两个方法：一是通过编辑身体每一部分的位移来实现整体位移，一是身体各个部分只做相对移动，最后通过整体控制曲线来调整位移。前者通常被称为绝对移动，后者通常被称为相对移动。我们这里以相对位移的方法为例。具体步骤比较简单：先移动整体控制曲线，观察脚步接触点，如果脚部不出现滑动，证明位移是合适的。需要注意位移的动画曲线，因为位移基本上是匀速运动，所以曲线没有缓进缓出的变化，如图 4.3.9 所示。

对于一个已经 Key 过动画的一些学习者来说，会存在一个疑问：在制作动画的过程中，究竟是使用相对位移，还是使用绝对位移？其实对于大多数动画来说，都需要一个关键帧一个关键帧地制作，所以一般都是使用绝对位移的方法。相对位移运动比较难把握一些，但是对于走路和跑步这种循环运动来说，相对位移运动会更容易控制一些。

1帧　　　7帧　　　19帧

大臂远点　前臂远点1　前臂远点2

图 4.3.7

24帧

1帧

图 4.3.9

图 4.3.8

第4章

角色动作
制作基础

Animation

New Media

Arts

Animation

New Media

Arts

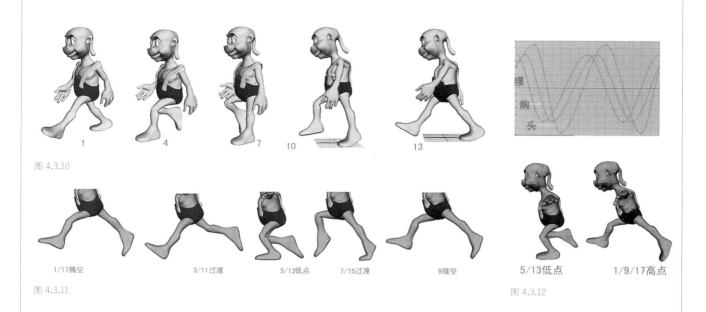

图 4.3.10

1　　　　4　　　　7　　　　10　　　　13

1/17腾空　　　　3/11过渡　　　5/13低点　7/15过渡　　　9腾空

图 4.3.11

5/13低点　　　1/9/17高点

图 4.3.12

（11）完成的动画序列帧如图 4.3.10 所示。

◎实例 2　跑步

同走路不同的是，跑步时人体要么是腾空要么是单足着地，而没有双足着地的姿势。跑步运动中，由于有腾空的姿势，躯干的起伏也比较明显，其轨迹一般为 S 形弧线，但如果腾空过于明显，就有点像跨栏的样子，角色在狂奔时，变化就比较小一些了。

向前运动的人体，不管是慢走、快走、小跑还是狂奔，他的躯干都是向前倾斜的，躯干向前倾斜幅度与人体行进的速度成正比关系。

下面我们学习跑步的三维动画设计：

（1）打开场景文件，设时间轴范围为 1—17 帧，选中角色 alai，按快捷键 S 为所有属性在第 1 帧打下关键帧，再切换角色为 None，并且打开自动关键帧开关。

（2）编辑下肢和髋部侧面的运动。跑步和走路大致相似，在 Key 动画的时候，注意尽量不要为每个运动的参数增加太多的关键帧，这样会使动画更加流畅，但是，为了保持每个部分位置的准确性，也不能缺失基本的关键帧，如图 4.3.11 所示。具体请参考场景文件 "run-xin2.mb"。

（3）编辑脊椎到头部的弯曲。同走路相似，跑步时当身体处于低点时，身体上部向后运动，头部抬起。身体处于腾空的高点时，会向前较大倾斜，头部低下，但是，从腰部、胸腔、颈部到头部，应该有一个运动的延迟，并且，运动的幅度依次增大。这样在时间上不太好掌握每个关键帧的位置，我们可以像 Key 走路动画那样，同时选择 5 根控制曲线一起 Key，得到 5 根相同的动画曲线，然后依次调整每个曲线的位置，并进行缩放，就会得到比较理想的效果，如图 4.3.12 所示。

（4）编辑正面的足部运动。同走路一样，跑步时脚在落地前是斜向外的，并且脚

会内收，如图 4.3.13 所示。

（5）编辑上身的位移。跑步过程中，上身在左右方向上也有细小的位移，第 7 帧和第 15 帧是最远点，自己也可以灵活调整这一项。

（6）编辑髋部、胸部和头部的运动。跑步时这三个部位的运动和走路时基本一样，只是幅度更大一些，如图 4.3.14 所示。

（7）编辑上肢运动。跑步时上肢的运动也同走路一样，上肢包括上臂，前臂和手部，都存在一个运动延迟的现象，关键点同走路相似，只是幅度更大，手要么用力叉开，要么紧握。

（8）调整位移。可参照走路动画的调整方法。

（9）编辑头发的运动，如图 4.3.15 所示。

（10）最后的完成结果请参照场景文件"runfinal.mb"。

◎ 实例 3 跳水

在学习了走路与跑步的动画设计方法之后，我们来制作一个角色跳水动作的动画。在这个例子里，我们采用绝对位移的方法 Key 动画。

（1）打开场景文件"diving1.mb"，设时间轴范围为 1—90 帧，播放方式为 24 帧 / 秒，开启自动关键帧开关，选择角色为"alai"，按快捷键 S，为角色的全部属性在第 1 帧创建一个关键帧，然后切换角色为"None"。

（2）创建基本 pose。因为这是一个较复杂的动作，我们可以把这个动作分解成几个基本 pose：起式，预备，起跳，踏板，腾空，落水。根据每个人的理解，动作也可以再细致一些。我们可以在时间轴上 Key 出这几个 pose，然后反复观察，确定时间和节奏，如图 4.3.16 所示。

（3）在相邻两个 pose 之间调节补间动画，特别要注意踏板的运动。这一步操作很细致，调整完每两个 pose 之间的动画后再调节下一个动作，初学者往往缺乏耐心，最后草草收场。对于初学者来说，一个动作往往需要调几天，甚至是一个星期，在初学阶段，信心和耐心比基础要重要得多。

另外，要注意这样一个问题：跳起时，在空中全身会收缩，双腿弯曲会成一团，但双腿的弯曲不是同步的，落地的时候，双脚也不是同步的，总是一只脚先着地，另一只脚紧跟随。

（4）在踏板尖的时候，人的身体会随踏板的晃动而起伏，和踏板有较长的接触时间。因此应该先 Key 踏板的运动，然后根据踏板来调节人的起伏，这样可以保证

3 5 11 13

图 4.3.13

1 3 5 7 9

图 4.3.14

第 4 章

角色动作
制作基础

Animation

New Media

Arts

Animation

New Media

Arts

图 4.3.15

1起跳　16预备　　26起跳　　46踏板　　65腾空　　　76落水

图 4.3.16

图 4.3.17

动作更加流畅，如图 4.3.17 所示。

（5）编辑头发的动作。同走路和跑步中的头发动作相似，这里不再赘述。

（6）完成后结果请参考场景文件"divingfinal.mb"。

参 考 文 献

[1] Steve Roberts.Character animation in 3D:use traditional drawing techiques to produce stunning CGI animation [M].Amsterdam:Elsevier,2004.

[2] Jason Osipa. Stop staring:facial modeling and amimation done right[M]. Indianapolis:Wiley Publishing,Inc.,2007.

[3] 王琦，王澄宇，董佳枢. Autodesk Maya 8 标准培训教材[M].人民邮电出版社，2007.

三维动画设计——动作设计